愛上和諧舒壓

粉彩畫

插畫家教你
11種唯美必學技法

立花千榮子 著　　劉蕙瑜 譯

瑞昇文化

在我家的庭院中

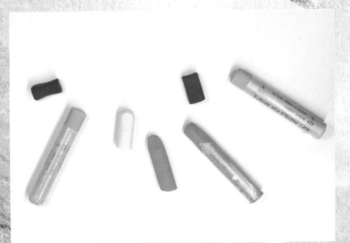

Introduction

序 言

手指、紙張以及粉彩筆。只要有這些，馬上就能畫粉彩畫。想要把腦海中浮現圖像立刻畫下來——粉彩筆能在這時候迅速地將腦中的圖像移到畫面。

我認為畫圖最重要的是「有想要畫畫的心情以及想畫的事物」，要是腦中尚未浮現圖像，不妨拿出幾種顏色的粉彩，用手指沾取色粉，試著在畫面上暈擦疊加。是不是就能感受到顏色變化之美和可以直接用手指頭操控的趣味呢？

在塗抹顏色的過程中，不知不覺會有種得到解放的感覺。有時圖像會從中浮現出來。

接下來想畫圖時，只要知道相應的表現方式，就能將心中的圖像隨心所欲描繪出來。

那麼就讓我們一起來試試看，用這些美麗的「顏色棒」可以創造出哪些畫法吧。

Gallery 畫廊　　　立花千榮子的粉彩畫世界

畫作結合了本書中所解說的粉彩畫技法。

尤其大量加入與其他畫材的併用。敬請參考。

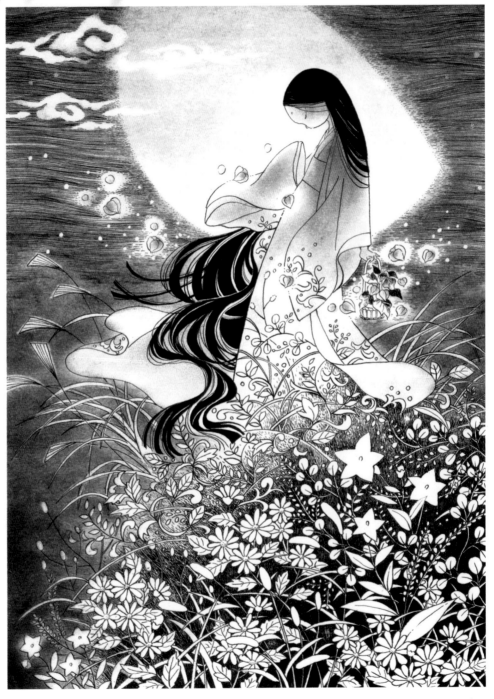

鬼燈

專業插畫家指導的

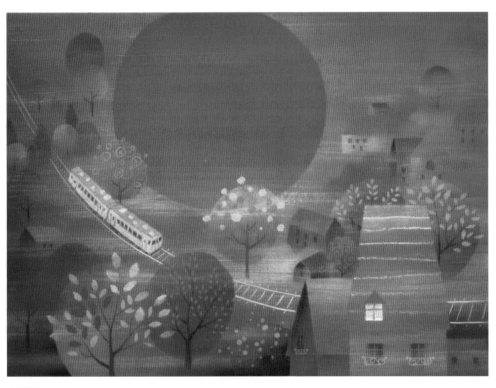

夕照街

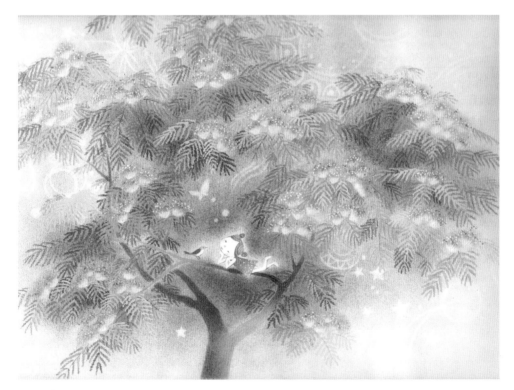

合歡樹之夢

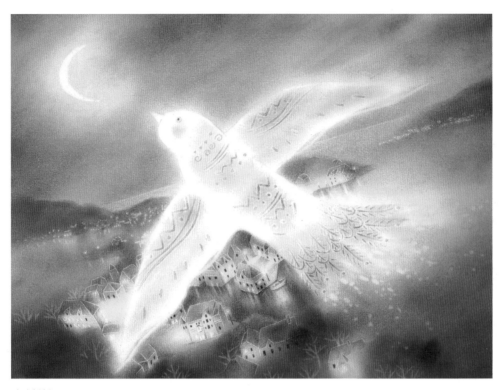

時時刻刻

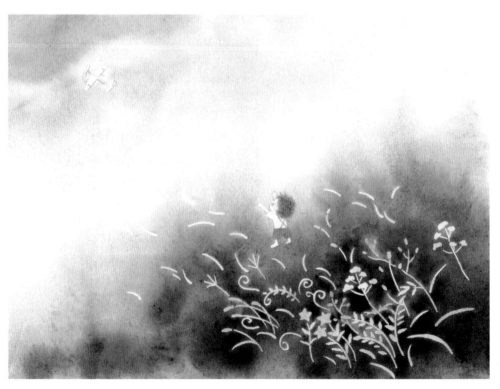

飛向更遠的地方

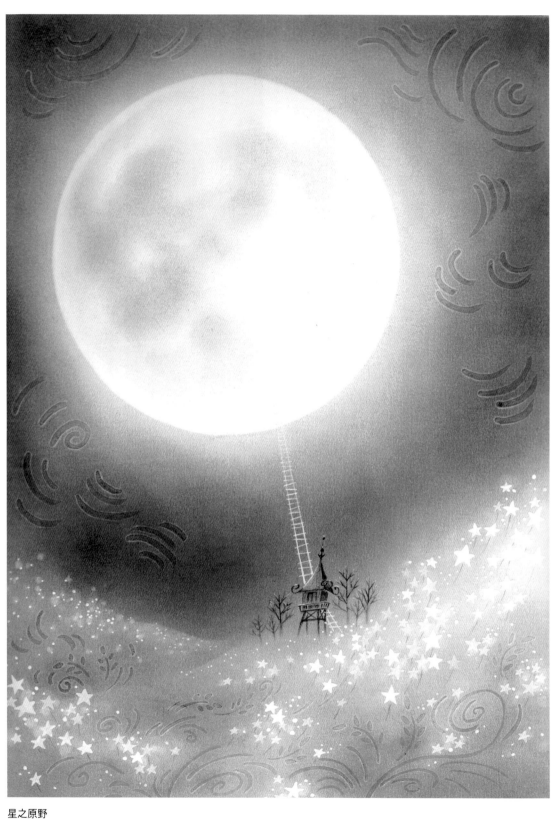

星之原野

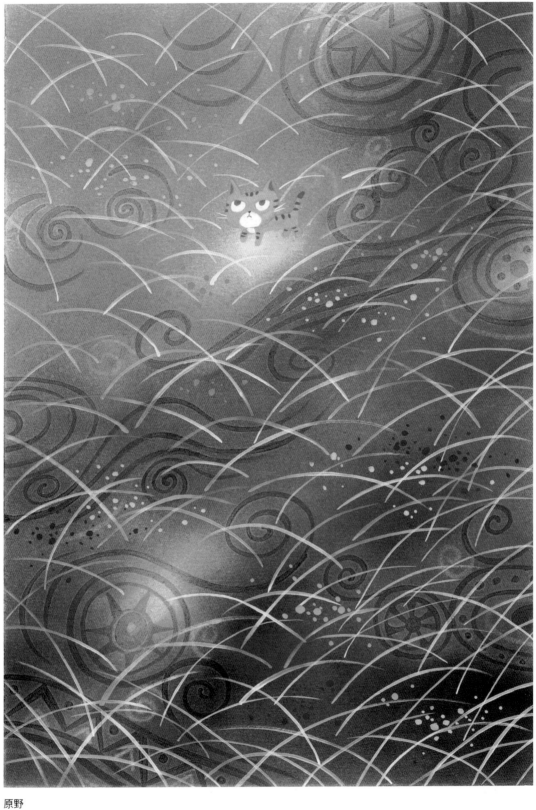

原野

粉彩畫的技法

一枝有顏色的粉彩棒，可依使用方法展現出各式
各樣的表情。那麼，有哪些使用方法以及能呈現
哪些表現？就讓我們實際操作看看吧。

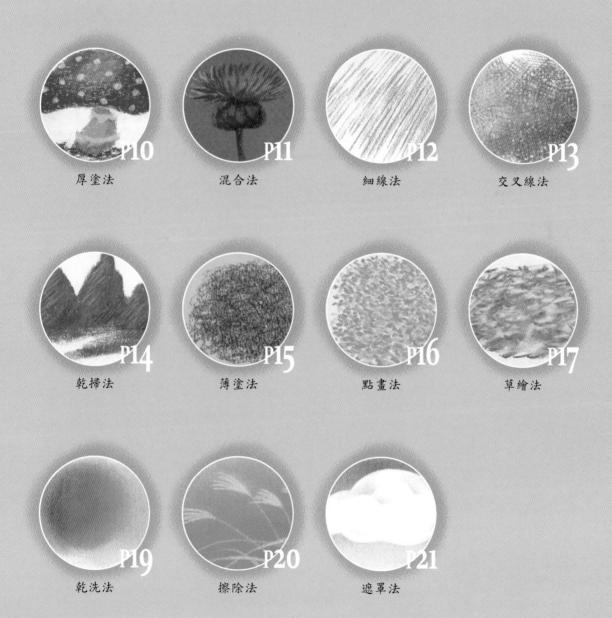

厚塗法　　P10

混合法　　P11

細線法　　P12

交叉線法　　P13

乾掃法　　P14

薄塗法　　P15

點畫法　　P16

草繪法　　P17

乾洗法　　P19

擦除法　　P20

遮罩法　　P21

厚塗法

粉彩的厚塗技法。將粉彩直接厚塗在畫面上，一層一層的堆疊顏色（適合軟性粉彩）。

① 在白紙上描繪

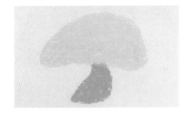

首先，塗上底色。

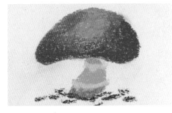

疊上蘑菇的顏色。菇傘的中央不要堆疊太多顏色，運用底色呈現出立體感。

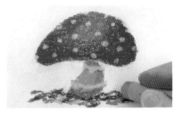

地面也稍加描繪。

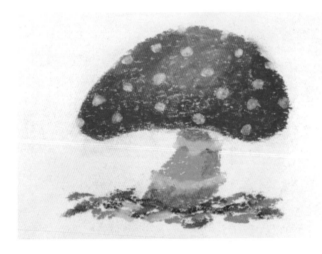

進一步繪上紋樣和陰影。

② 在色紙上描繪

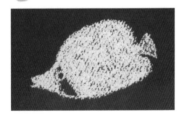

首先以白色畫上輪廓並塗上底色。

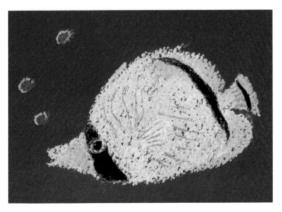

在身體的部分覆蓋少許藍色，在魚鰭的部分加上黃色和黃綠色。最後再畫上紋樣的黑色。畫上黑色眼珠，再以硬式粉彩筆的邊角為眼珠加上光芒，明亮有神的眼睛就完成了。

混合法

讓顏色與顏色的界線平滑，或是讓疊加上去的顏色相互交融的技法。塗擦塗在畫面上的顏色，使顏色互相混合。（適合軟性粉彩）。

① 用手指輕輕繪製

以不過度塗擦的力度輕輕混合顏色，留下筆觸。

想像草叢的感覺，將幾種顏色的粉彩直接塗在畫紙上。（厚塗法）

用手指輕輕塗擦，使顏色相互融合在一起。

② 用手指仔細繪製

像要把粉彩擦進紙張紋路中的方式，使顏色平滑混合。

想像水流的模樣，運用「厚塗法」塗上顏色。在手指上加入力道，讓顏色充分平滑地融合在一起。

③ 用紙擦筆繪製

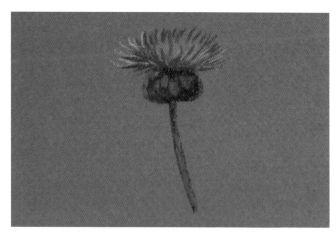

對細部施行混合法時，使用紙擦筆（P27）就很方便。
運用「厚塗法」繪製薊花。
薊花的顏色被紙張的底色突顯出來。
使用紙擦筆讓疊塗的顏色融合在一起。

細線法

以直線創造出明暗調子和筆觸的技法。

往同一方向畫出平行直線，可以用顏色和密度來表現陰影。

1 以軟式粉彩繪製

利用粉彩的邊角畫出同一方向的直線。可以用輕一點的力度塗上深色，或是增加直線的密度來表現陰影。

接著加重力道，塗上另一種顏色，呈現出深度。

2 以硬式粉彩繪製

使用硬式粉彩的邊角。比起軟式粉彩筆，更能呈現出銳利的直線。

進一步加重力道，呈現出更加銳利的感覺。

用硬式粉彩繪成銳利直線。

使用另一種顏色的硬式粉彩的邊角，疊上顏色。

粉彩畫的技法

專業插畫家指導的

交叉線法

使直線交叉層疊的技法。

以短線畫出細線後，在上面畫出交叉直線。可以從各種方向進行繪製。

① 基本的交叉線法

使用粉彩筆的邊角，畫出好幾組的細線，然後加入交叉的線。

從各種方向畫出這些網狀格子。

塗上其他顏色的交叉線，就能呈現出深度。

② 製造出濃淡變化的交叉線

畫出交叉線。透過顏色和重疊方式的變化來製造濃淡。

將其他顏色的交叉線疊加上去。

接下來試著塗上亮色和暗色，並製造出許多重疊的部分，來呈現濃淡變化。

③ 曲線構成的交叉線

 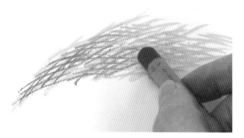

也能用曲線畫出交叉線。呈現一種氣勢的樣子。

試著疊上其他的顏色。

乾掃法

想在畫面加入活潑的筆觸以及呈現出色彩變化時使用的技法。
運用粉彩的邊角，輕快地加入同方向的直線調子。

均一塗抹

使用粉彩筆的邊角，以輕淡的細線筆觸加入其他顏色。塗面就會出現表情。

將顏色做了混合，為了呈現出一點筆觸，以輕快的筆觸進一步加入偏暗的黃綠色和較為明亮的黃色。

在深藍色的底色上，運用「厚塗法」塗上淺一點的深藍色。

接著運用「乾掃法」塗上淡藍色，使畫面產生了材質的質感。

在深綠色的底色上，運用「厚塗去」塗上稍微明亮的綠色。即可呈現出平坦的印象。

運用「乾掃法」加入黃綠色和深紅茶色。畫面上出現了陰影和表情。

不小心塗太多粉彩，讓畫面失去了表情……這時，不妨試著重點式地加入「乾掃技法」看看。

薄塗法

從既有的顏色上以很輕的力道，塗上薄薄一層其他顏色的技法。

以畫圓的方式，有節奏地移動前端不尖的粉彩筆。使畫面呈現出動態和微妙的質感。

❶ 在色紙上繪製

用粉彩筆棒以畫圈輕撫方式，在色紙上輕輕疊上顏色。

加入別的顏色。

繼續塗上其他的顏色。

❷ 從塗好的顏色上方繪製

將顏色擦進畫面中。

輕輕地疊上明亮的顏色。

底下的暗色隱約可見，呈現出柔和的效果。

❸ 從各種顏色的上方繪製

將幾種顏色相互混合。

接著輕輕地塗上其他顏色。

藉由這樣，依地方可以隱約看見不同的顏色，獲得複雜的效果。

點畫法

運用點的配置來進行創作。

使用一種以上的顏色，運用各種色點構成一個整體，讓畫面生動活潑。

粉彩畫的技法

❶ 基本的點畫

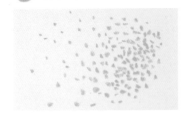

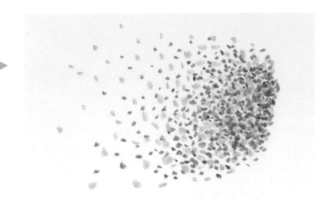

在白紙上用色點進行繪製。

紙張的白在色點之間若隱若現，呈現出有光輝的調子。

❷ 在色紙上進行點畫

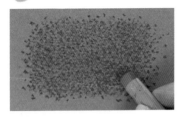

在色紙上用色點進行繪製。

受到紙張顏色的影響，呈現出有深度的調子。

❸ 改變間隔進行點畫

可以藉由改變色點的數量和間隔，來表現出陰影的效果。改變色點的疏密進行繪製。依據顏色的濃淡、色點的疏密變化來表現陰影。

草繪法（Scripting）

自由筆觸的重複疊色。

依筆觸的長短和疊加在上面的顏色，呈現出不同的表情。

1 以連續自由的線進行草繪

以隨意的筆觸，盡情地疊加線條。

再以相同的筆觸
疊加其他顏色。
可以表現出粗糙
的氛圍。

2 以短線進行草繪

這次試著將筆觸縮短。

使用和1相同的顏色。

由於筆觸與筆觸之間有縫隙，所以可以使各個顏色顯著突出。

3 在色紙上進行草繪

試著在色紙上畫畫看。

重疊塗上明亮的顏色。

受到紙張顏色的影響，呈現出深度。

運用邊角的筆觸

用四角硬式粉彩一整邊確實畫線，疊上顏色後，就能呈現出變化豐富的筆觸。

側 影 線

用粉彩的側面做大面積塗色的方法。

無論是硬式粉彩還是軟式粉彩皆可，這裡使用了容易著色的軟式粉彩。

① 用均勻的力道繪製

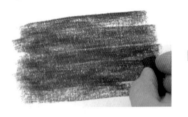 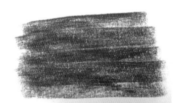

將彩筆平躺，一邊用力按壓一邊塗抹。

輕輕地將彩筆平躺，用輕柔的力度塗擦畫面，即能呈現出顏色不均、柔和的印象。

③ 力道或重或輕

藉由慢慢減輕力道以加入變化。接下來試著塗上其他顏色。

乾 洗 法

將粉彩削成色粉，塗擦畫面的技法。
適合用來做暈染和薄塗畫法使用。

① 用手指繪製

用手指頭沾取粉彩的色粉，在畫面上擦拭展開後能呈現暈染
效果。以美工刀將粉彩削成色粉，一點一點塗擦，就能呈現
淡淡的暈染。

用手指沾取多一點的色粉，稍加用力做小範圍的塗抹，就能
呈現濃厚的暈染。

② 用布繪製

用布描繪，能呈現更柔和的暈染。
想為大面積平滑上色並呈現暈染效果時，適合用布。稍加用
力，以擦進畫面中的方式做出暈染。

把布纏繞在手指頭上，會比較容易控制。

③ 用重疊法繪製

試著疊上其他顏色。能獲得色調的變化和深度。用布將粉紅
色淡淡地暈染開來，疊上黃色去並暈染開來。顏色平滑相
疊。

用手指沾取多一點的色粉做暈染。在先塗好的顏色上塗擦，
注意不宜太用力。

擦除法

藉由用橡皮擦擦除畫面上的粉彩，來表現線和面的技巧。

① 用筆夾式橡皮擦繪製

 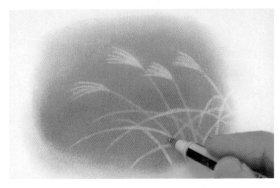

運用「乾洗法」，用土黃色和褐色在畫面上一邊塗抹一邊暈染。
加入偏白的線和高光。

用筆夾式橡皮擦擦除顏色來表現形狀。

② 從塗好的顏色上進行繪製

用於煙、霧、柔和光線等的表現。運用乾洗法塗抹土黃色和褐色，來呈現陽光照射在地面上的感覺。

用軟橡皮擦表現灑落的光影。

首先，以輕輕按壓的方式擦除顏色，將軟橡皮擦的一端弄尖，仔細擦除光的中心。

去除顏色

「擦除法」可以藉由擦除來表現形狀，塗了太多顏色或想要使顏色變得柔和時，也可使用軟橡皮擦和筆去除粉彩的顏色。
用筆輕掃，顏色去掉一些後會顯得柔和許多。
以按壓的方式使用軟橡皮擦，就不會損壞畫面。

粉 彩 畫 的 技 法

遮罩法

遮住不想塗色的部分，使輪廓清楚突出的技法。

① 直接塗上粉彩

 ▶ ▶

運用「乾洗法」為天空塗上淡黃色，用綠色的粉彩棒為山丘輕輕塗上顏色，在兩端做暈染。

用美工刀將影印紙切割成草的形狀，放在畫紙上，用粉彩棒直接畫出綠色的濃淡。

草的形狀清楚地顯現出來。

② 塗上削成色粉的粉彩

 ▶ ▶

將影印紙切割成雲的形狀，放在畫紙上，從上方塗抹削成色粉的粉彩。使用兩種左右的顏色天空就會出現深度。雲的形狀清楚地顯現出來。

錯開影印紙的雲，繼續運用「遮罩法」塗上淡色。

為雲加上童話般的立體感。

③ 重疊遮蓋

 ▶ ▶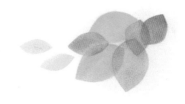

首先，塗上一層淡淡的底色。

用影印紙切割出幾張大小不同的葉子形狀。放在畫紙上，運用「乾洗法」塗抹葉片。請在顏色和大小上加上一些變化。

透過重疊的效果呈現出有透明感葉片。

粉彩畫的技法

CONTENTS

粉彩與其他道具

INDEX

Pastel

粉彩

粉彩是一種以黏著劑將粉末顏料製成棒狀的繪畫媒材（其中也有不是棒狀的）。粉彩的魅力在於可以用手指直接作畫的便利性，以及可以將顏料美麗的色彩直接塗抹在畫面上。讓人有種彷彿畫是從指尖誕生出來的感覺。

粉彩有幾個種類。本書主要使用的是軟性粉彩，其他也會使用硬式粉彩和粉彩鉛筆輔助。另外，也可以藉由粉彩與其他畫材的併用得到有趣的效果。

※與其他畫材併用時的必要工具，在第3章做說明。

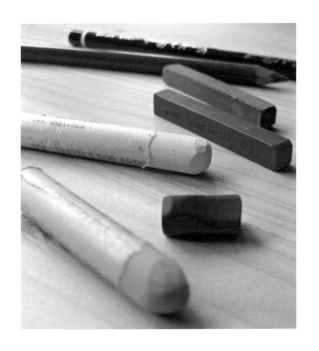

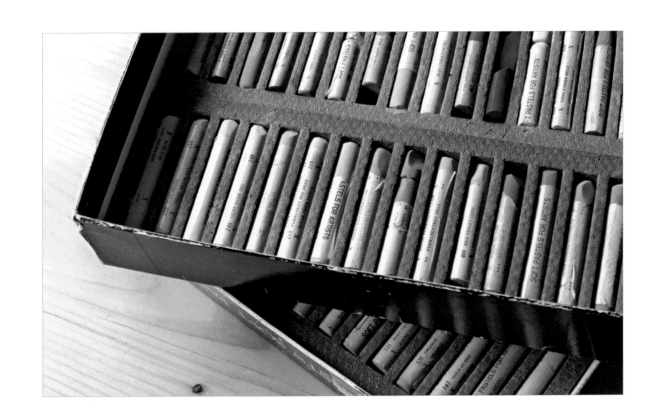

粉彩與其他道具

專業插畫家指導的

【軟性粉彩】

所含黏著劑比例較少，質地柔軟，呈圓形筆身的粉彩。

粒子容易附著於紙張，也容易在畫面上進行混色。可以依照指頭按壓的力道輕重和角度，在線條上做出變化，從淡薄的筆觸到厚塗等表現手法十分廣泛。顏色種類也很豐富。各家廠商的色調各有不同，可以先試幾款零買的，來找到自己喜好的顏料。

● 特　徵

- ·可以畫出柔和的線條
- ·完成淡薄的筆觸
- ·可以用於厚塗

【硬式粉彩】

所含黏著劑比例較多，質地硬，呈四角形的棒狀粉彩。適用於線畫。可利用邊角畫出銳利的線。顏色種類較軟性粉彩少。

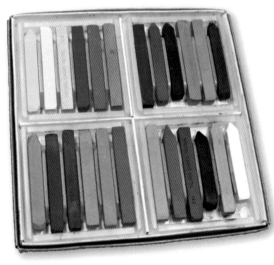

● 特　徵

- ·可以畫線畫
- ·可以使用側面做大面積塗色

粉彩與其他道具

Other Tools
其他工具

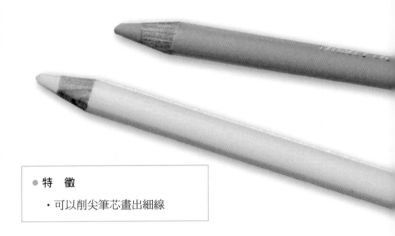

粉彩畫不需要很多的工具，使用各種技法時，只要有以下這些工具，就可以很方便地製作。

【粉彩鉛筆】

硬度介於軟性粉彩與硬式粉彩中間，呈現鉛筆狀。拿來畫線也很方便。

> ● 特　徵
> ・可以削尖筆芯畫出細線

【紙膠帶】

用於固定紙張時或防止超出畫的邊緣時使用。為了不損傷紙面，黏著力低，但有時也會傷害到紙面，需要依據紙張質地加以注意。

【保護噴膠】

使粉彩的粒子固定於畫面。在室內使用時，要確保空氣流通。

專業插畫家指導的

粉彩與其他道具

【畫板】

　　為了作畫方便，用於事
先把紙張固定在畫板上。

【棉花棒、紙擦筆】

　　用於進行細部的混
色、暈染等效果時使用。

棉花棒　　　　　　　　　紙擦筆

【軟橡皮擦】

　　可以塑型也可以縮小體積，用於
去除粉彩顏色時使用。

【筆夾式橡皮擦】

　　用來擦除細節部分，或準確地
去除粉彩顏色以呈線狀時使用。

Other Tools

其他用具

【美工刀】

將粉彩刮出色粉。

【描圖紙】

　　覆蓋在粉彩畫表面防止髒污。另外也可以用在
描繪底稿、做遮罩技法時使用。

【擦手巾】

擦除手指上的髒污。

【布】

　　用於暈染粉彩時。請事先剪成適當的大小。質
地柔軟的針織布比較好用。

【梅花調色盤】

便於裝入削成色粉的粉彩。

第二章

粉彩的基本塗法

INDEX

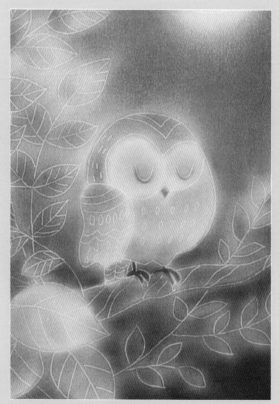

貓頭鷹
（P046「拓印法」）

Dry Wash

乾洗法

粉彩畫的特色在於將粉彩棒的顏色直接塗在畫面上，方法主要分成兩大類。

分別是將粉彩削成色粉後塗抹上色，以及拿著粉彩棒直接描繪。

乾洗法是將色粉在畫面上延展開來的技法。

將事先削好的色粉塗抹在畫面上的乾洗法，可以簡單地做出微妙的色調變化。

在這裡我們使用手指頭（A類型）和布（B類型）兩種方法來描繪看看。

A. 用手指塗抹

將削好的色粉沾在手指上，塗抹在畫面上。（另外還有將色粉直接撒在畫面上，再用手指頭塗抹的方法）用手指塗抹時，藉由控制色粉的量和力道，就可以輕易地做出顏色的濃淡變化。

【雨天的印象】（紙張：Classico細紋紙）

試著描繪看看下雨天的空氣感。
※範例使用的紙張會在Column（P68）做說明。

做大面積塗色時，會使用兩到三根手指頭，若想做出細緻的濃淡變化時，會用一根手指進行塗抹。

用紙膠帶將紙張固定在畫板上。藉由這種方式將紙張固定好，畫起來會比較方便。

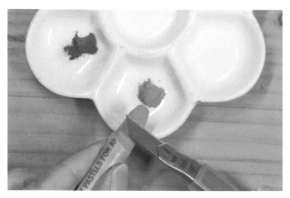

以美工刀刮粉彩。以削鉛筆芯的方式，將粉彩輕輕抵著刀刃，以製造細緻的色粉。

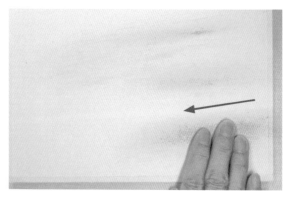

將畫板橫放，在食指、中指、無名指上沾取色粉，往下雨的方向塗抹上色。

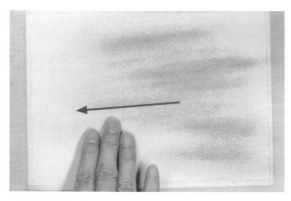

一邊做出濃淡和顏色的變化，一邊大幅度地移動手。不時地轉動畫板，一邊確認氛圍一邊作畫。

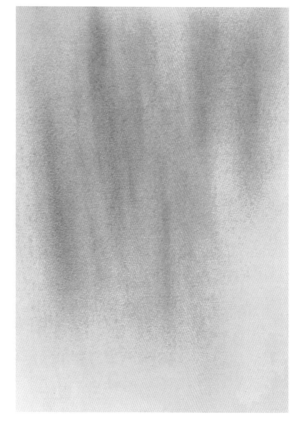

完成「雨天的印象」。

粉 彩 的 基 本 塗 法

Dry Wash

乾洗法

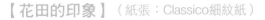

混合複數顏色

乾洗法用在混合複數顏色或
在畫面上做混色時使用。
因為是使用手指的作業，所
以很容易做出微妙的變化。

【花田的印象】（紙張：Classico細紋紙）

運用想像力來表現花田。以小孩子蹲著的視角製作。

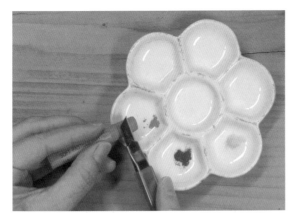

以美工刀刮粉彩。
事先將要使用的顏色刮成色粉，作業時就會很順利。

用手指沾取粉彩的色粉，塗抹在畫面上以表現花朵。
試著在色粉的量、顏色的延展方式、力道大小等加入變化。

POINT

更換塗色時，為了避免顏色摻雜在一起，可以用濕布等擦
除沾在手指上的色粉，或是使用另一隻手指。

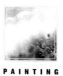

重疊塗上其他顏色。透過重疊部分的顏色相互混合，享受顏色變化的樂趣。

手做縱向移動，用亮綠色、暗綠色來表現花莖。

粉　彩　的　基　本　塗　法

進一步在花莖的部分做出濃淡深淺就完成了。

Dry Wash

乾洗法

B. 用布塗抹

用布沾取刮成色粉的粉彩塗抹上色。

這個方法適合用在做大面積的柔和暈染時。

因為是用布沾取色粉，所以顏色會比用手塗抹來得淡一些。

【天空】（紙張：影印紙）

將影印紙用紙膠帶固定在畫板上。
運用粉彩畫的「乾洗法」時，一旦用手指按壓畫面留下指紋，
該部分的顏色就會顯得比較深。
事先將紙張固定在畫板上，就能預防這種情形發生。

POINT

要是畫面上浮現出指紋，用軟橡皮擦的前端以敲打紙面的方式，慢慢去除變深的顏色。

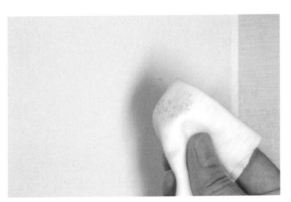

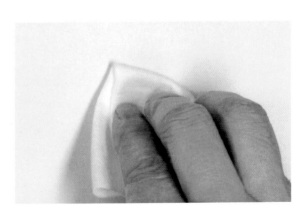

以美工刀將淺藍色、中間藍色、深藍色刮成色粉，首先在布上沾取藍色。

從畫面的下方開始塗。

從畫面的上方將中間藍塗抹開來。和淺藍色自然地重疊暈染。

在畫面上方把深藍色暈染開來。

<div style="float:right">粉 彩 的 基 本 塗 法</div>

完成了。

Erasing

擦 除 法

以粉彩描繪時,想要重新繪製某個部分,或是想去掉一些顏色……有這種感覺時,可以用軟橡皮擦去除某種程度的粉彩顏色。

這是「修正」的情形,比起「清除」,更積極利用的是「擦除法」這項技法。

A. 用橡皮擦繪製

這裡用的是運用2-1的「乾洗法」(P30)所描繪的範例。

【雨】

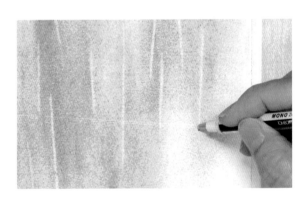

用筆式橡皮擦在運用「乾洗法」(P30)描繪的「雨的印象」中加入雨的線條。

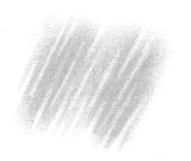

可以運用線條改變下雨的方向。若是劇烈的雨勢,要畫出密度高且強烈的線條。

描繪小雨的情形,線條不要畫得太整齊工整會比較像。

B. 用軟橡皮擦繪製

【雲】

試著用軟橡皮擦在運用「乾洗法」（P34）描繪的「天空」中加入雲。

▶

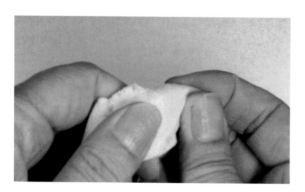

軟橡皮擦捏成容易使用的大小，仔細搓揉後使用。

用軟橡皮擦輕輕地擦出雲的形狀。

一邊注意雲的凹凸，一邊製造出輕輕擦除的部分以及仔細擦除的部分。細部調整後就完成了。

粉彩的基本塗法

Masking

遮罩法

使用型紙

用別的紙張等遮蓋在不希望塗色的部分稱為遮罩。透過使用「遮罩法」，可以使輪廓鮮明。

遮罩用的紙不要太厚，做出來的成品比較漂亮。雖然一般的影印紙就很夠用，不過使用描圖紙能隱約看到底下的畫，容易調整擺放的位置，很方便。

【圖案】（紙張：Muse粉彩紙）

一開始，試著畫出隨興的紋樣。

以美工刀將描圖紙切割成喜歡的形狀。

POINT

筆刀的刀尖細緻，有很多角度，容易進行細密的切割作業。

將切割好的描圖紙放在畫面上，運用「乾洗法」塗抹上色。

「遮罩」的部分會留下鮮明的輪廓。

POINT

塗抹顏色時，只要把手從「遮罩」的方向往畫面移動，就能使交界處不卡色粉，順利作業。一次不要放太多的色粉，慢慢增加，讓顏色逐漸變濃也是訣竅之一。

疊加各種顏色。錯開描圖紙，以稍微重疊的方式，在先塗上的顏色上施行「遮罩法」，就能表現顏色疊加、輪廓的鮮明的部分、暈染部分混合交融等豐富效果。

粉 彩 的 基 本 塗 法

以直線遮罩的範例

不切割描圖紙，利用直線部分施以「遮罩法」。

Masking

遮罩法

【蝴蝶】

在運用「乾洗法」（P32）描繪的「花田的印象」中施以「遮罩法」，讓蝴蝶翩翩起舞。

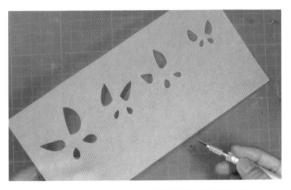

想像不同大小和姿態的蝴蝶，在描圖紙上切割幾個出來。
將前翅和後翅分別切割出來，之後塗抹上色時，就能在動作上加入變化。

描圖紙的厚度以每平方米的克數表示。本書使用的是75克的描圖紙，一般以50克較常見。

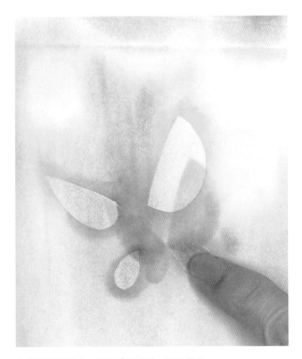

在蝴蝶的形狀中，運用「乾洗法」加入顏色。

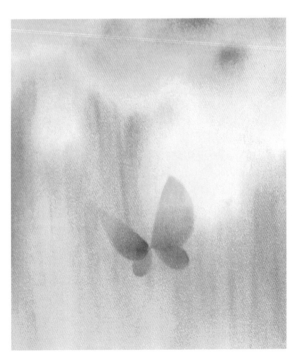

有動感的蝴蝶完成了。

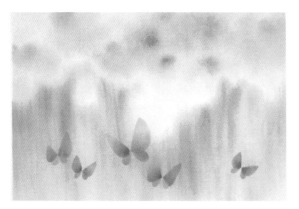

不要只用一種顏色，不妨加入一些顏色變化。

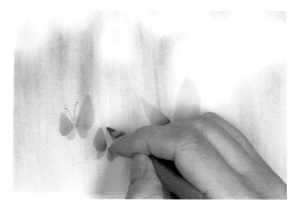

用粉彩鉛筆仔細描繪蝴蝶的觸角。

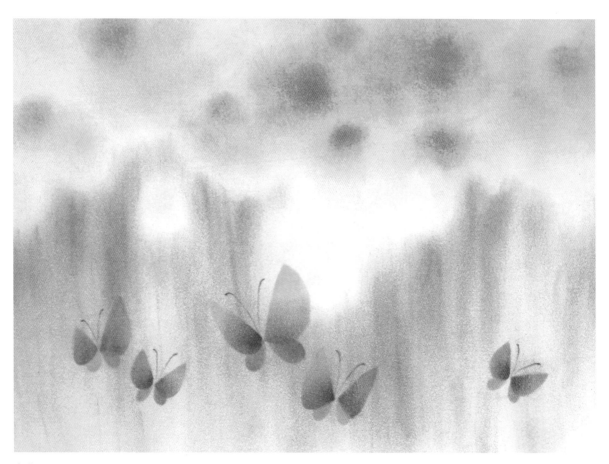

完成。

粉 彩 的 基 本 塗 法

Masking

遮罩法

【紫陽花】

在運用P30「乾洗法」和P36「擦除法」描繪的「雨」中，施以「遮罩法」，加入繡球花。

這是以前一邊觀察實物，一邊用粉彩描繪的作品，敬請參考。

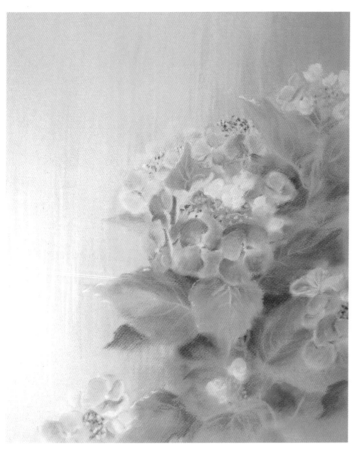

參考作品「額紫陽花」

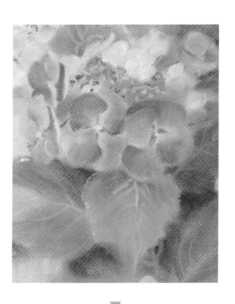

在影印紙上打底稿。

粉彩的基本塗法

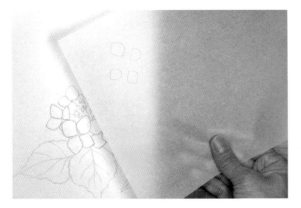

配合底稿，以美工刀在描圖紙切割出花瓣的形狀。

隔開間隔將花瓣切割下來。

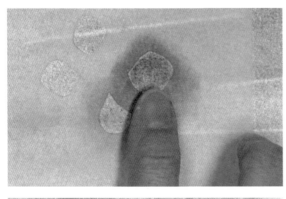

加上一些顏色變化，運用「遮罩法」為花瓣塗抹上色。

由於希望在葉片的部分表現出一些深度，首先，運用「乾洗法」避開花瓣加入青綠色。

Masking

遮罩法

配合底稿，以美工刀在描圖紙切割出葉片的形狀，運用「遮罩法」為葉片塗抹上色。這個也要加入一些顏色變化。

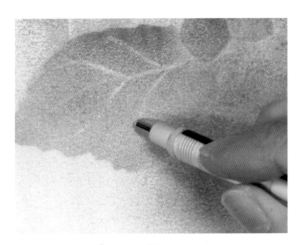

用筆式橡皮擦運用「擦除法」來表現葉脈。

運用「棒狀」直接繪出花的中心和花莖。

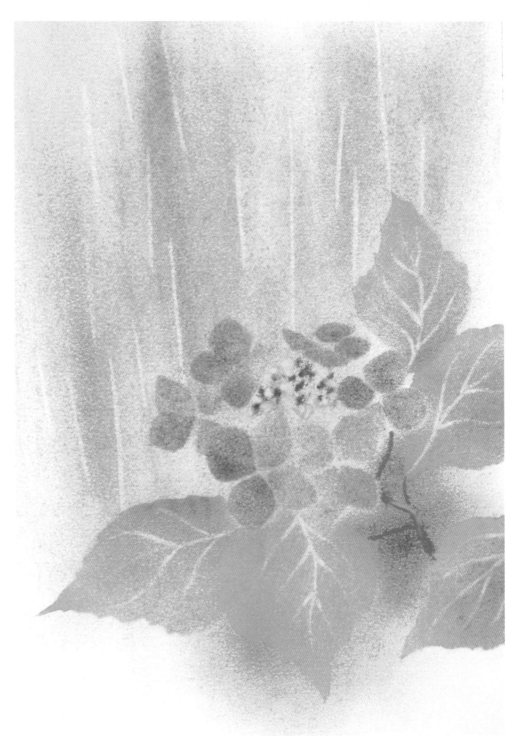

「額紫陽花」畫好了。

粉 彩 的 基 本 塗 法

Impression

拓印法

浮現出來的白線

大家是否有過用鉛筆寫字時，由於筆壓太強，擦掉後
仍然留下痕跡的經驗呢？

或是有過在筆記本的下一頁留下白色的痕跡……這樣
的經驗吧。

用鉛筆在這個「痕跡」上塗抹，就會浮現有趣的線
條，小時候經常這樣玩。

將這個方法應用在粉彩畫上進行描繪。粉彩顏色深一
點，浮現的白線更清楚。

另外，質感滑順的紙張，能讓線條更分明。

【貓頭鷹】（紙張：KMK肯特紙）

運用「擦除法」來表現葉脈。

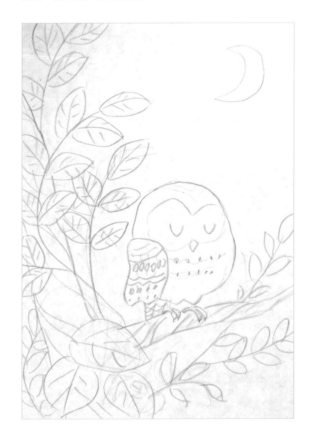

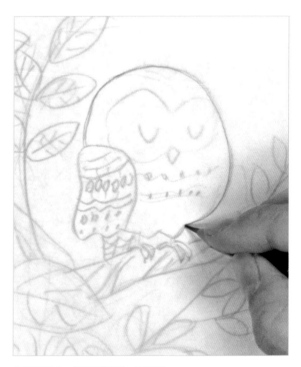

在描圖紙上一邊整理線條一邊描繪。

在肯特紙上放上一張描圖紙,用紙膠帶固定上部。

以鉛筆用力描線。下層的肯特紙應該出現凹痕。

掀開描圖紙,確認一下凹痕。

運用「乾洗法」塗抹上色。

粉 彩 的 基 本 塗 法

Impression
拓印法

白色線條漸漸清楚浮現。

把月亮的周圍塗濃一些,加上深淺變化。

先行噴灑一次保護噴膠,提升粉彩的附著力。

POINT

保護噴膠的用法

保護噴膠通常用於粉彩畫完稿時,不過作畫到某個階段,也可以用來固定粉彩的粒子。粉彩是粉末,考慮到剝落的可能性,不可以過於厚塗,重覆塗抹到某種程度時,可先行噴灑一次噴膠保護畫面,乾掉後再繼續塗覆。

噴灑保護膠時,立起畫面,與畫面距離約三十公分,上下左右輕輕噴灑。

一口氣強力噴灑,粉彩色調會變得不一樣,要注意。

另外,將畫面平放噴灑,有時會遇到膠水滴落的情形,畫面立起會比較保險。

噴灑完後,靜置一段時間待其乾燥。

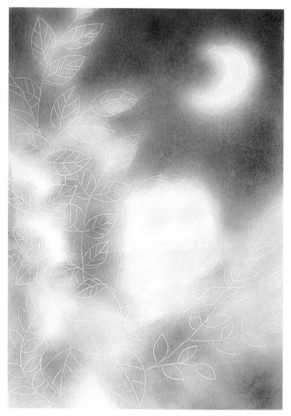

加深天空的顏色，把葉片和樹幹塗剩下來。

擦除手指上的灰色，沾取藍色。

用灰色為樹幹塗上底色。

不要塗得太均勻，比較能表現出樹木表面凹凸不平的感覺。

Impression

拓印法

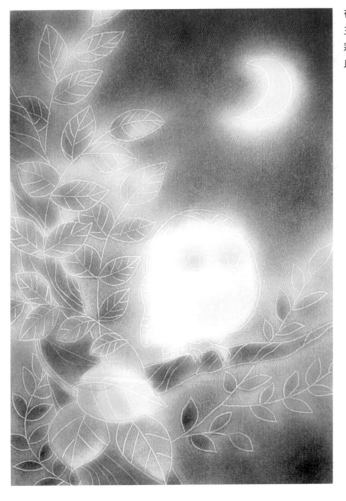

在葉片上稍微加上一些顏色變化。
主題的邊界不用塗得清楚分明沒關係。這樣能表現出色彩重疊的趣味感。另外，白線可以突出主題的形狀，所以塗色時不必拘泥於小節。

為貓頭鷹塗上顏色。使用紙擦筆為鳥喙和腳等部分仔細塗上深色，使整個畫面較為收斂。

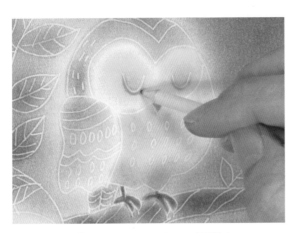

在貓頭鷹眼睛的白線底下加入深茶色，以強調眼睛。

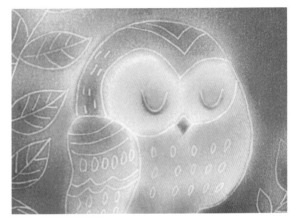

由於在眼睛加了顏色，所以表情變豐富了。

專業插畫家指導的

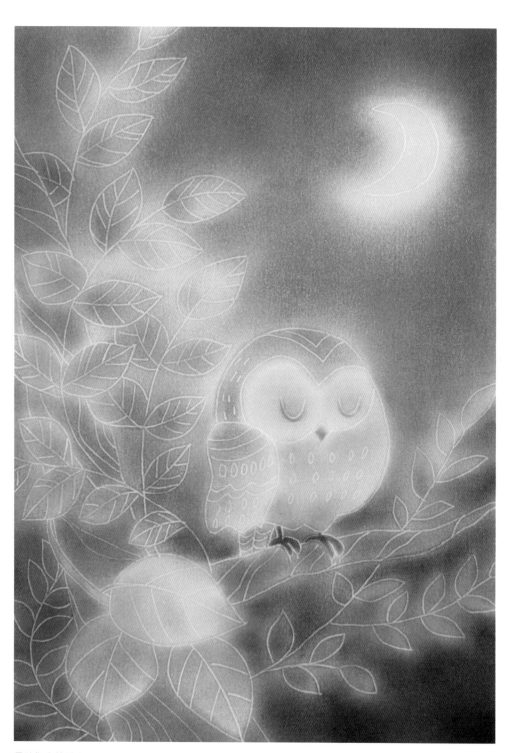

最後觀察整體畫面，在背景加上一點深色就完成了。

粉　彩　的　基　本　塗　法

Impasto & Blending

厚塗法與混合法

塗擦、暈染

這次要拿著粉彩棒直接描繪。

反覆塗抹粉彩的線或面的技法稱為「厚塗法」。此外，用手指等做塗擦，使畫面上的顏色混合在一起，稱為「混合法」。反覆塗抹會使粉彩填滿紙紋，新的色粉就不容易附著於畫紙上。遇到這種情形，藉由噴灑保護噴膠，附著力就會變好一些。除非是使用油等媒介劑將粉彩的色粉做成膠狀的情況，否則色粉容易剝落，需要注意。

這裡使用兩種畫法來畫畫看。

A. 厚塗法＋混合法

【楓葉】（紙張：Albireo 水彩紙）

掉落在地上的櫻花樹楓葉。

櫻花樹除了櫻花以外，綠葉和楓葉也很美麗。楓葉即使掉落在地上，仍然會散發出香氣。

那是櫻餅的味道。試著運用「混合法」描繪混合黃色、橘色、紅色的美麗葉片。

用黃色的粉彩掌握大致的輪廓。

首先，運用「乾洗法」在背景加入一些秋天印象的顏色。

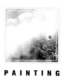

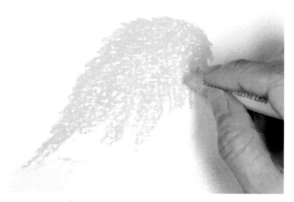

在葉片整體塗上較深的黃色。留意葉脈的走向進行塗色，不需要塗得很均勻，留有一些白色部分也無妨。

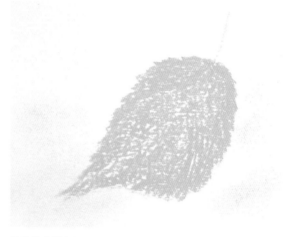

使用粉彩的邊角，留意葉片的鋸齒外緣進行塗色。

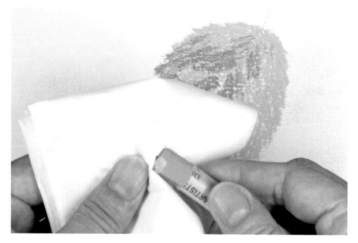

留下一部分的黃色，其餘部分用綠色、橘色、紅色疊色。粉彩棒容易附著其他顏色，使用後請用紙巾擦掉。

粉　彩　的　基　本　塗　法

Impasto & Blending

厚塗法與混合法

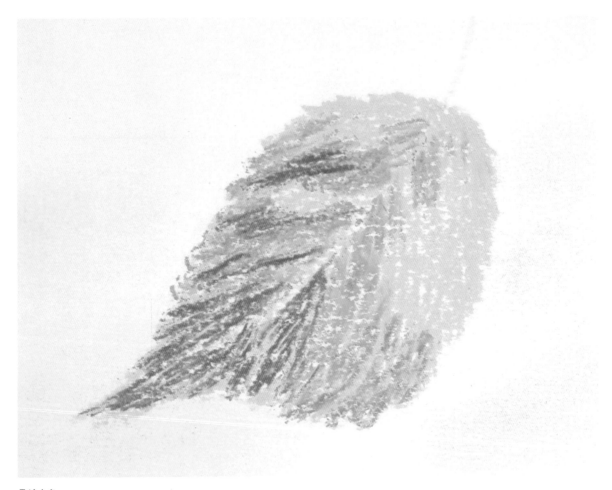

疊塗上色。

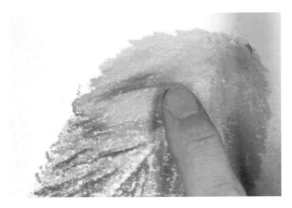

用手指輕輕塗擦，讓顏色混合。（混合法）

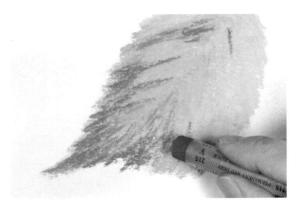

先噴灑一下保護噴膠，乾掉後再進一步仔細描繪。

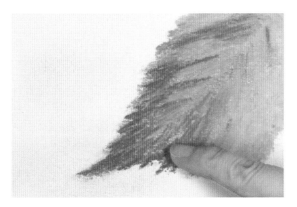

用手指塗擦混合顏色。

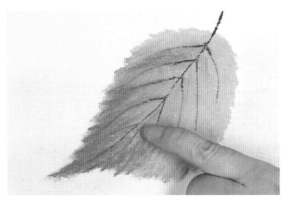

仔細繪製葉脈和柄。用手指輕輕塗擦，使顏色相互融合。

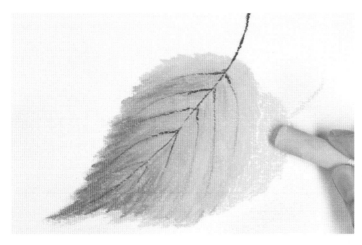

在葉子的下方加入陰影，表現掉落到地面的感覺。只有這樣也可以，不過若稍微暈開，則能呈現出秋日陽光的柔和感。

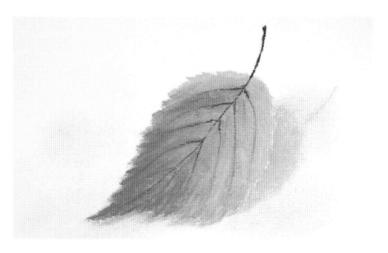

落葉完成了。

粉彩的基本塗法

Impasto & Blending

厚塗法與混合法

粉
彩
的
基
本
塗
法

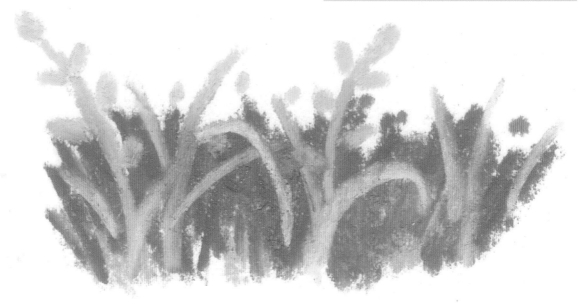

使用「厚塗法」和「混合法」描繪的範例。

B. 使用色紙

【秋之原野】（紙張：Canson Mi-Teintes粉彩紙）

使用「厚塗法」和「混合法」，這次要在色紙上描繪秋之原野。
將紙張本身顏色做為畫面的整體色調使用，會讓畫面呈現出統一性和深度。

想以想像的方式描繪初秋的原野。這裡想讓芒草的花穗浮現，
所以選擇了深綠色的底色。

為整體塗上一層藍色，再用手指揉擦。

偏亮的藍色在深綠色上顯得彩度很高。

紙張的紋理正確地表現出濃淡關係。

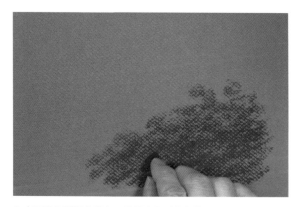

在底下塗上較深的藍色，這裡也用手指揉擦。

感受得到秋天清澈的空氣吧。

一邊想像芳草茂盛的秋天原野，一邊繪出各種顏色的草兒。

粉 彩 的 基 本 塗 法

Impasto & Blending
厚塗法與混合法

粉彩的基本塗法

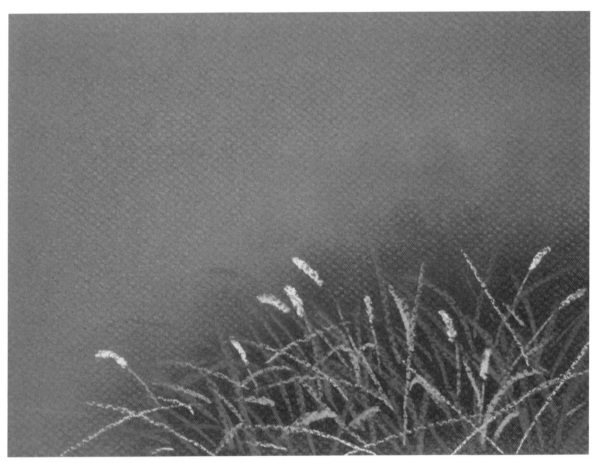

慢慢塗上比底色明亮的顏色後，秋之原野就浮現在眼前了。
因為是想像畫，所以草的顏色與實際顏色不同也沒關係。

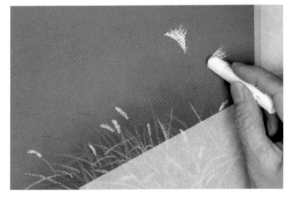

在芒草的花穗加入白色，用手指暈染。在下方畫面放上描圖紙
保護，防止手去摩擦。

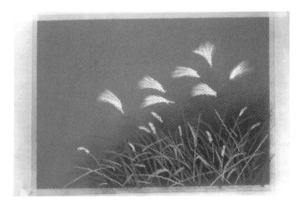

某種程度上接近完成了。接下來，做細部描繪。

粉
彩
的
基
本
塗
法

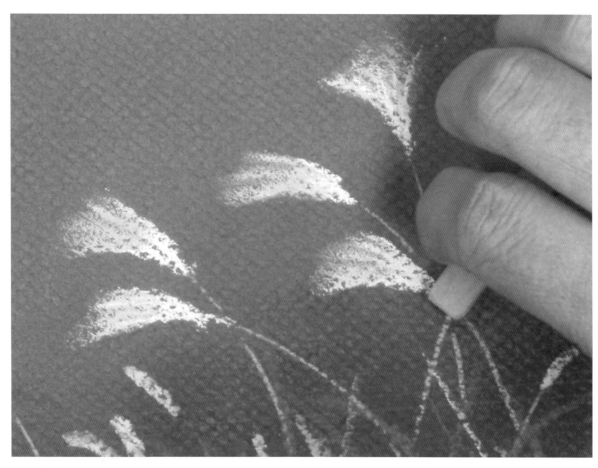

把芒草莖稈也畫進來。利用粉彩的邊角或粉彩鉛筆。

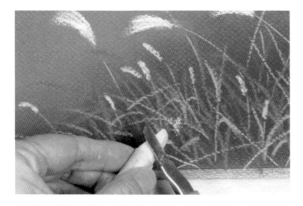

以美工刀將各種顏色的粉彩削成色粉,灑在畫紙上。打造野花
盛開的感覺。

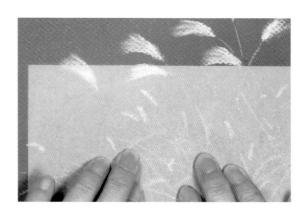

把描圖紙放在灑落的色粉上,用手從上面仔細按壓。

Impasto & Blending

厚塗法與混合法

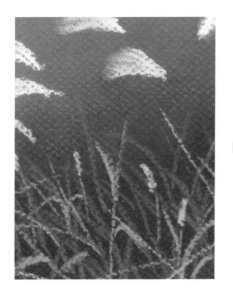 ▶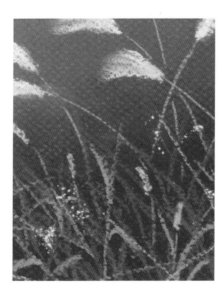

由於削成粉狀再按壓上色的
色粉容易脫落，請噴上保護
噴膠，小心處理。

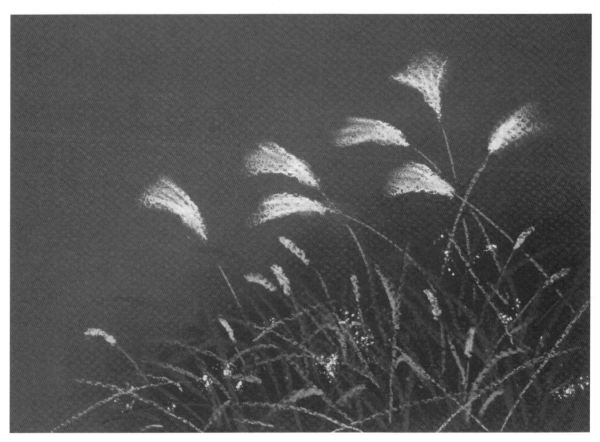

「秋之原野」完成了。

專業插畫家指導的

Reference

參考：粉彩的技法與範例

乾洗法的範例

粉彩的基本塗法

【 從藍色到黃色 】

刮粉彩以製造色粉，塗擦在畫紙上。

【 從茶色到藍色 】

可以創造出很自然的顏色變化。

Reference

参 考 : 粉 彩 的 技 法 與 範 例

軟性粉彩的範例

粉
彩
的
基
本
塗
法

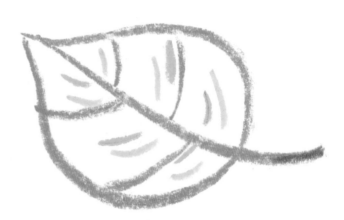

【線】 葉子

使用軟性粉彩，以線條繪製形狀。

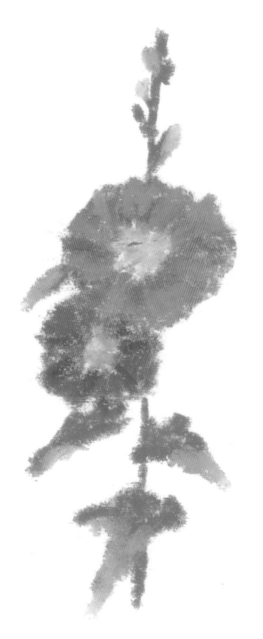

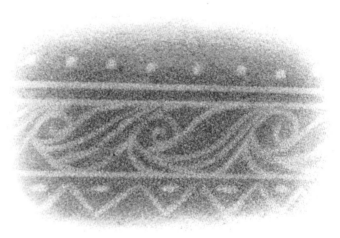

【厚塗法】蜀葵

粉彩的厚塗技法。
直接在畫紙上疊加顏色。

【擦除法】圖樣

用筆式橡皮擦畫出圖樣。

【擦除法】水面

透過用軟橡皮去除顏色來表現線
和面。

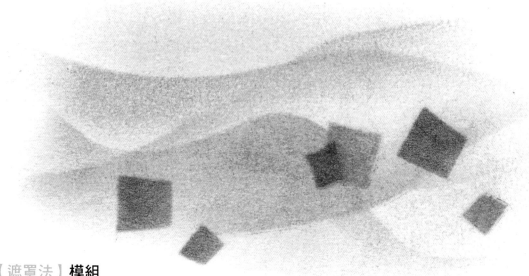

【遮罩法】模組

用描圖紙做成的遮罩效果。

Reference

參考：粉彩的技法與範例

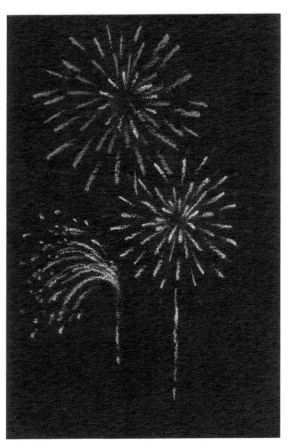

【線】煙火

使用軟式粉彩來表現線。

黃花

用手指將塗在紙上的顏色相互混合。

粉彩的基本塗法

【邊角】紅磚瓦

使用硬式粉彩的一邊做大面積塗色。

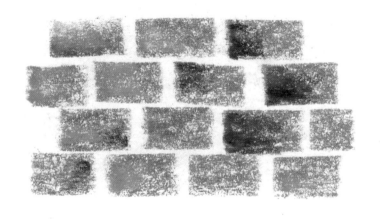

粟子

粉彩鉛筆能以均一的線條作畫。

魚兒

以墨水畫出水流和魚的剪影，再疊上粉彩。

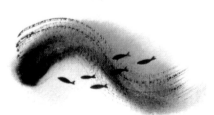

波紋

用Gesso（一般又稱為打底劑）繪出水波的圖案，在上面塗上粉彩。

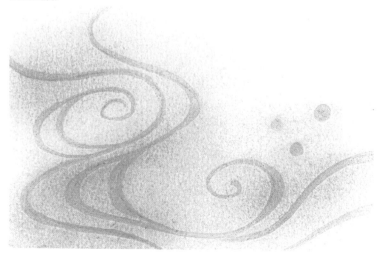

Reference

参考1　粉彩的技法與範例

拓印法的範例

使白線浮現出來的技法。

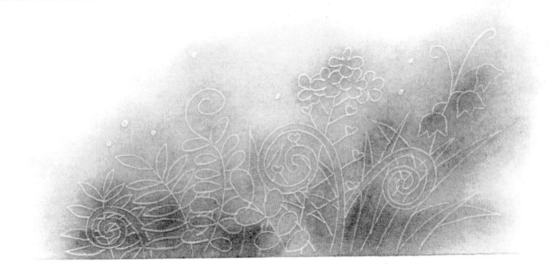

擦除法的範例

利用橡皮擦去除顏色來作畫。

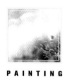

PAINTING

乾洗法＋厚塗法的範例

下圖使用了「乾洗法」和「厚塗法」兩種技法。

乾洗法＋遮罩法的範例

該圖運用了兩種技法。
「乾洗法」可以表現出柔和的效
果，「遮罩法」可以使形態輪廓鮮
明。

Column 範例

因紙張而異

「乾洗法」和「擦除法」是特別容易受到紙表肌理影響的技法。

就算是相同的畫，使用的紙張不同，表現也會不一樣。

依主題有其適合的紙張，或使用者有自己的偏好，請實際多方嘗試看看。

範

例

▶ **Albireo 水彩紙**

可以順暢地運用「厚塗法」和「混合法」。尤其是厚塗法，粉彩能確實上色的感覺。做「乾洗法」時，由於容易顯示出紙張的方向，所以請留意紙張的朝向，做有效利用。

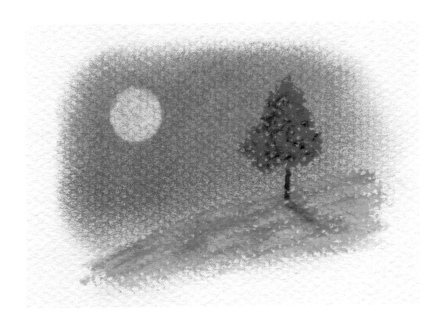

▶ **Canson Mi-Teintes 粉彩紙**

適度的凹凸質感為其特色。粉彩的粒子能確實地附著上去，反而不容易做出「擦除法」的效果。紙張顏色不只有白色，種類相當豐富。

專業插畫家指導的

▶Classico 細紋紙

對於粉彩的附著性好，能使粉彩展現
美麗色彩、滑順延展的紙張。「擦除
法」能在細紋紙上起到很好的作用。
另外還有中紋紙。

▶Classico 中紋紙

中紋紙具有和細紋紙相同的特色，和
細紋紙比起來，紙張紋理明顯。

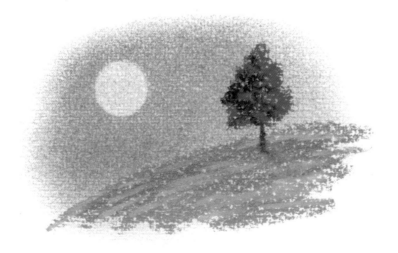

▶Muse粉彩本

能在乾洗法中清楚呈現整齊劃一的獨
特紋路，即使做厚塗也有良好的附著
性，還可以創造出滑順的畫面肌理。
紙張表面強韌，擦除法也能發揮作
用。

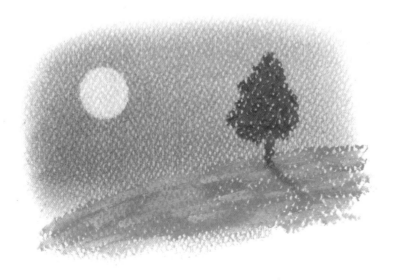

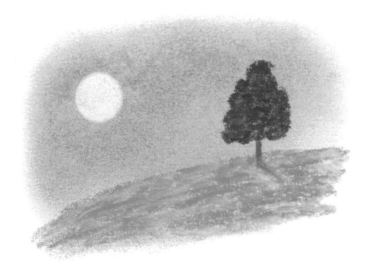

▶KMK肯特紙

可以做到細緻滑順的「乾洗法」。能
夠清楚呈現「擦除法」的效果。表面
凹凸較少,不適合厚塗。

▶影印紙

容易取得,適合「乾洗法」這項技
法。可以呈現出漂亮的顏色和滑順
感。由於表面凹凸較少,故能清楚呈
現「擦除法」的效果,但不適合厚
塗。

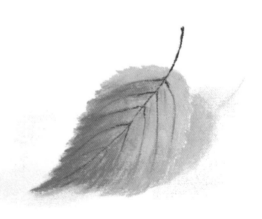

P052「紅葉」(使用Albireo水彩紙)

畫材的併用

INDEX

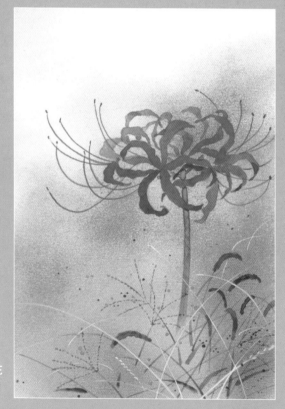

彼岸花

（P086「用水彩在粉彩上作畫」）

Pencil & Pastel

鉛筆與粉彩

粉彩不只可以單獨使用，透過與不同畫材併用，可以獲得各種有趣的效果。

為此，讓我們認識各種畫材的特色，做有效的使用。

另外，藉由各種嘗試，或許會有新的發現也說不定。

加入銳利的線條

■ 畫材···鉛筆

鉛筆可以表現粉彩畫難以表現的銳利線條。而且鉛筆的粉質容易與粉彩融合，能毫不突兀的有效突顯主題形態。不同的紙張紋理會產生相當不同的氛圍，這裡運用的是「擦除法」，所以使用紙質滑順的KMK肯特紙。

【上弦月】（紙張：KMK肯特紙）

使用沾了粉彩的布，運用「乾洗法」塗抹天空。

用布塗上藍色後，在手指上沾取少量的紫色。

紫色為樹林的部分。

運用粉彩的「乾洗法」，一邊加上紫色、灰色、藍色的顏色變化，一邊塗抹樹林。
太平順容易顯得單調，注意不要塗得太均勻，留下一些顏色變化和深淺不一的斑駁感。

畫　材　的　併　用

Pencil & Pastel

鉛筆與粉彩

為了表現出樹林的立體感，要避免濃淡均一。

為上弦月施以「擦除法」。在描圖紙切割出上弦月的形狀，施行「擦除法」，就是輪廓分明的上弦月。

把上弦月看成漂浮空中的輕舟，同樣以「擦除法」加上富有動感的線條。

專業插畫家指導的

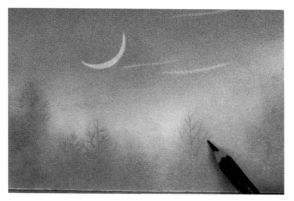

在這階段先噴灑一次保護噴膠,乾燥後用鉛筆把樹枝的形狀添加上去。

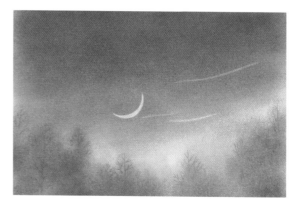

2B〜6B筆芯較為柔軟的鉛筆,容易與畫面色調相互融合。

畫 材 的 併 用

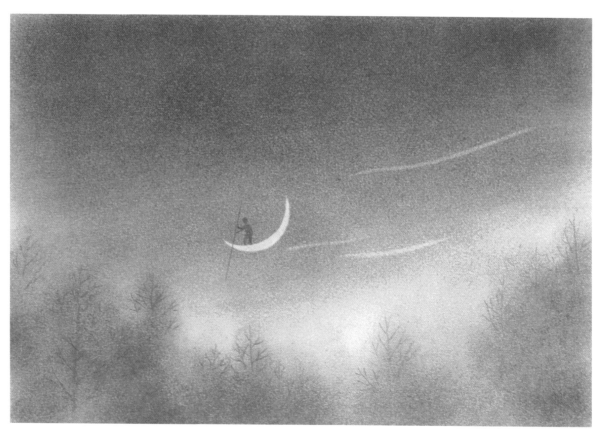

用鉛筆在上弦月上加入划槳人的剪影就完成了。

Pen & Pastel

沾水筆與粉彩

線條與顏色的構成

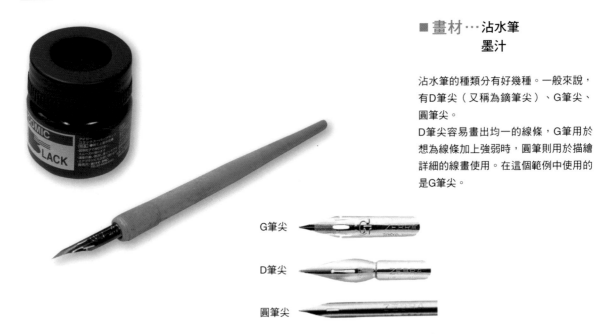

■ **畫材···沾水筆**
　　　　墨汁

沾水筆的種類分有好幾種。一般來說，有D筆尖（又稱為鏑筆尖）、G筆尖、圓筆尖。
D筆尖容易畫出均一的線條，G筆用於想為線條加上強弱時，圓筆則用於描繪詳細的線畫使用。在這個範例中使用的是G筆尖。

G筆尖

D筆尖

圓筆尖

【鳳仙花】（紙張：Canson Mi-Teintes粉彩紙）

試著將軟式粉彩擅長表現美麗色彩的「面」與沾水筆擅長表現的「線」結合在一起。
筆的線多一點會比較有趣。
依據筆的種類和紙張的不同，會產生不同的氛圍，在此想使用有色的Canson Mi-Teintes粉彩紙，以及就算是紋路粗的紙張也不容易卡住的G筆尖。

POINT

當紙紋粗糙、紙表防水性強時，鉛筆的粉末容易附著，適合筆芯較軟的鉛筆。可以使用2B～4B。相反地，像肯特紙等質地滑順的紙張，鉛筆容易上色，深色鉛筆容易弄髒紙面，所以H比較適合。Canson Mi-Teintes粉彩紙的紙紋粗糙，筆的線很難畫得平順，反而可以呈現出有味道的線條。
鳳仙花的果實成熟後，種子會彈射出去。請一邊想像該情景，一邊作畫。

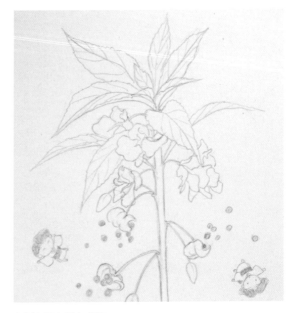

在影印紙上打上底稿。

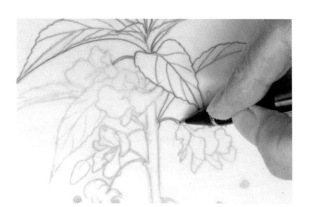

對底稿進行轉印。在轉印時，使用描圖紙，將底稿轉繪到紙張上。

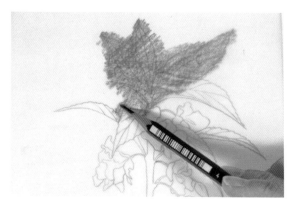

將底稿描繪到描圖紙上後，再用鉛筆將背面塗黑。

畫　材　的　併　用

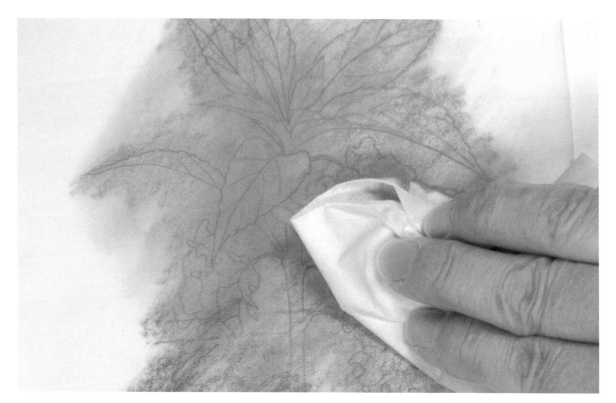

用紙巾擦去多餘的粉末。

POINT

使用紙紋粗糙的紙張時，適合筆芯較軟的鉛筆。可以使用2B～4B。（肯特紙等滑順的紙張適合用H）
當主題的形態和線條細膩時，使用自動鉛筆，就能將細線轉印到紙上。

用自動鉛筆描圖，就可以把圖轉印到紙張上。

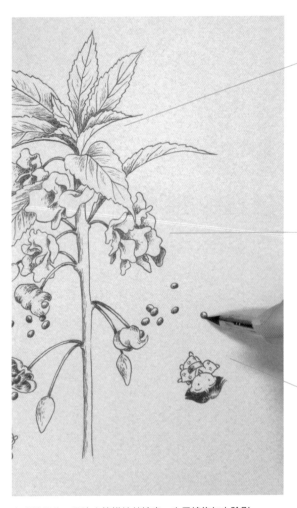

完成轉印後，用沾水筆描繪外輪廓。也用線條加上陰影。

（部分放大）
做為描線的參考。

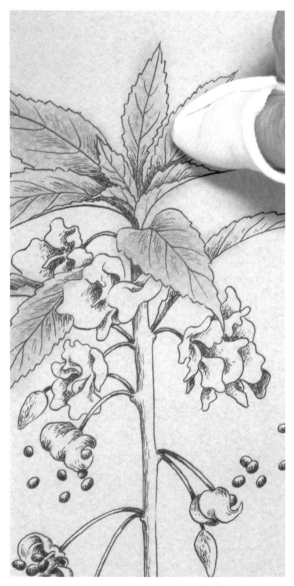

運用粉彩的「乾洗法」塗抹上色。

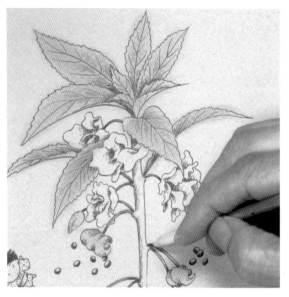

有筆的線在，塗出去也無妨。細節部分使用紙擦筆。

▼

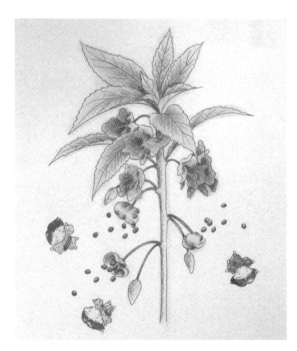

整體上色完成。假如在意塗出去的顏色，可以用軟橡皮擦或筆式橡皮擦去除。

畫 材 的 併 用

Pen & Pastel

沾水筆與粉彩

畫　材　的　併　用

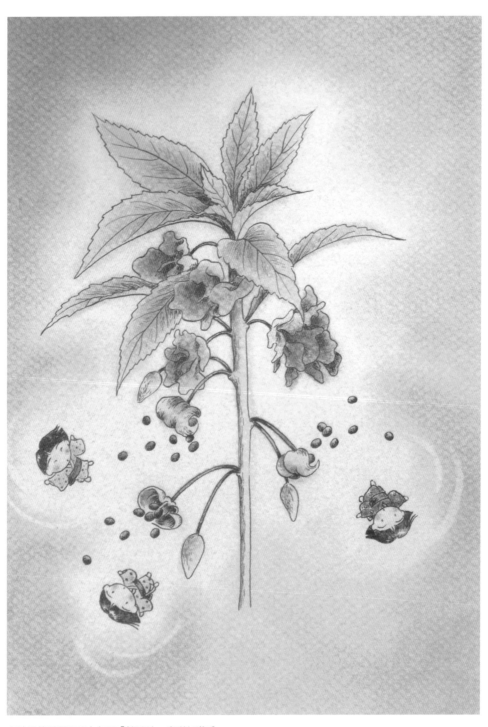

女孩子的周圍運用上色和「擦除法」來增加動感。

Watercolor & Pastel

水彩與粉彩

活用透明感

■ 畫材⋯ **透明水彩或壓克力顏料**
　　　　水膠帶
　　　　畫板
　　　　排刷
　　　　毛巾
　　　　水彩筆
　　　　調色盤或梅花盤
　　　　筆洗

透明水彩畫的顏料是適合與粉彩搭配的畫材。水彩的獨特韻味和透明感，可以與粉彩自然相融，毫不突兀。

壓克力顏料的話，用在使用大量的水分稀釋，做成薄塗的水彩風格。（要在濃度高、乾燥的壓克力顏料上塗上粉彩很困難）

由於顏料會加水稀釋使用，所以有機會遇到紙張吸水呈波浪空隙的情形。

為此，除了使用厚紙（每平方公尺的紙張重300克以上）以外，請事先貼上「水膠帶（P81）」防止紙張起皺變形。

與畫材併用

水膠帶

透明水彩或壓克力顏料

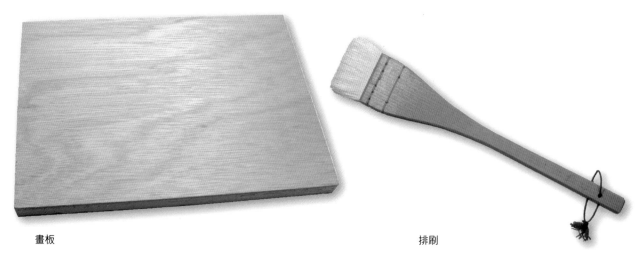

畫板　　　　　　　　　　　　　　　　　　排刷

Watercolor & Pastel

水彩與粉彩

畫材的併用

毛巾

水彩筆

調色盤

梅花調色盤

筆洗

水膠帶的用法

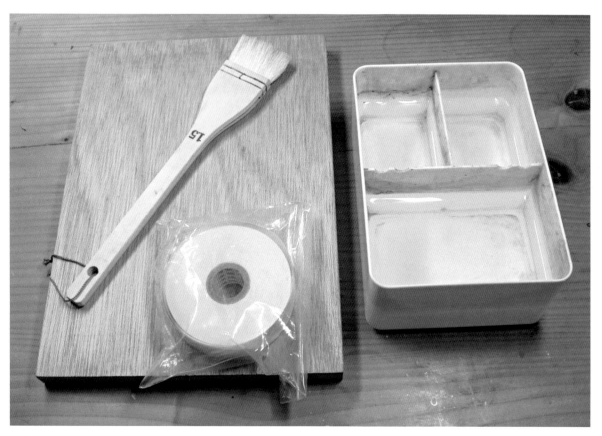

準備一張比使用紙張大的畫板、水膠帶、排刷、水、乾毛巾。

將水膠帶剪得比紙的邊長長一些，準備上下左右共四張。

用排刷將水分均勻塗刷整張紙。

Watercolor & Pastel

水彩與粉彩

將紙張正面朝上,平放在畫板上,用乾毛巾將畫板與紙張之間多餘的空氣由中間往外排出。

將水膠帶有漿糊的那一面弄濕。用刷毛貼住水膠帶,直接拉動水膠帶,就能順利作業。

在紙張四周貼上水膠帶,固定在畫板上。

畫

材

的

併

用

整平等其乾燥。（最初紙張吸了水，表面會有點凹凸不平，乾了之後就會變平整）

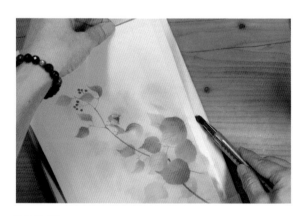

POINT

畫完後，以美工刀將紙張切割下來。

讓殘留在畫板上的水膠帶充分吸收水分，靜置一段時間。漿糊濕了以後變得容易剝除，再慢慢地撕下膠帶。

殘留在畫板上的漿糊，用水和海綿清洗乾淨。

Watercolor & Pastel

水彩與粉彩

A. 用水彩在粉彩上作畫

粉彩的「乾洗法」與水彩

等水膠帶乾後,再進行作畫。用水彩在塗上薄薄一層的粉彩上繪製形狀。有時粉彩會被顏料的水分溶解出來,使用沒有突兀感的同色系,以及不用筆過度塗擦畫面,就能為水彩增添味道。

【彼岸花】(紙張:Classico 細紋紙)

首先,運用粉彩的「乾洗法」塗上底色。這裡先輕輕噴上一次保護噴膠。藉由這個動作,可以預防粉彩被過度溶解出來。

運用「乾洗法」塗完底色的狀態。

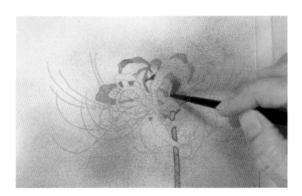

用水彩在上面繪製彼岸花。

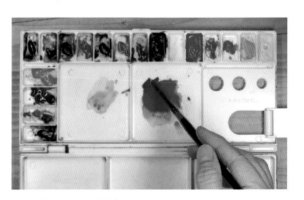

在調色盤上調製水彩的顏色。

畫
材
的
併
用

POINT

一時間不好下筆作畫時，可以先在別的紙上打底稿，再描寫到畫面上。（轉印）
首先，將底稿描到描圖紙上，背面用鉛筆塗黑。

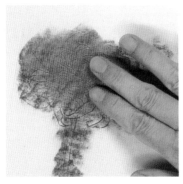

這裡用紅色的粉彩代替鉛筆塗色，就能
漂亮地完成。事先用手指將色粉揉進紙
面中。藉由塗上粉彩漂亮地完成。（使
用鉛筆時，塗完後記得用紙巾等擦除多
餘的粉末。）

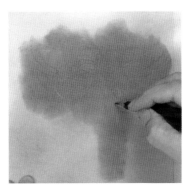

將描圖紙正面放在畫面上，用鉛筆描
圖。

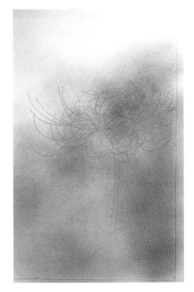

轉印完成了。

Watercolor & Pastel

水彩與粉彩

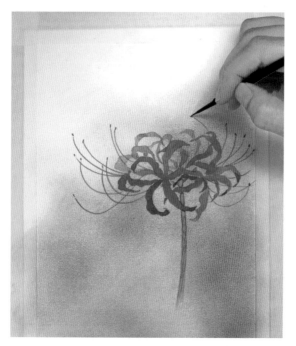

一邊在調色盤調製顏色，一邊用顏料仔細描繪。

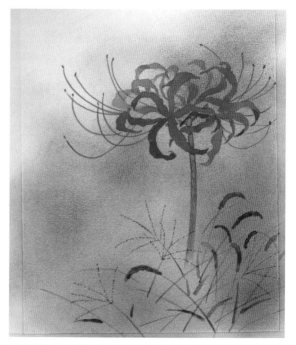

入狗尾草、牛筋草等秋天生長旺盛的雜草。

最後將筆沾滿顏料，敲動筆身，將顏料灑到畫面上。
先在其他紙張上測試一下，就可以免除失敗。

專業插畫家指導的

畫
材
的
併
用

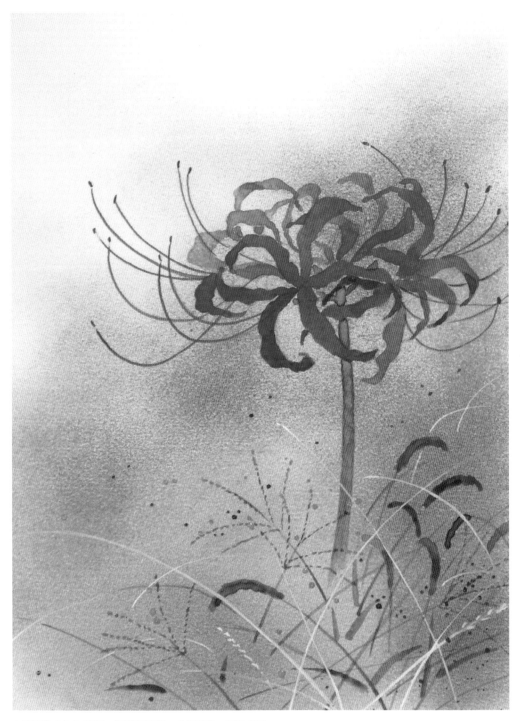

在畫面前方加入雜草，呈現出深度。「彼岸花」就完成了。

Watercolor & Pastel
水彩與粉彩

B. 將水彩用於塗抹底色

水彩的暈染與粉彩的乾洗法和擦除法

這次要試著將顏料的暈染效果用在粉彩的底色上。在這裡使用了壓克力顏料。（使用透明水彩的情形，在進行後面的「擦除法」時，有可能遇到顏料被橡皮擦擦除的情形）

基於粉彩底下顏料顏色的影響，可以呈現出不同於只有粉彩時的味道。

【松鼠】（紙張：Classico中紋紙）

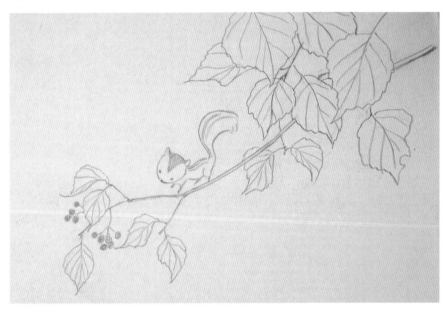

在影印紙上打底稿，事先轉印到描圖紙上。

將用於底色的顏料，事先在調色盤上溶解。顏料調的量要多一點。量太少的話，暈染時會不順利。

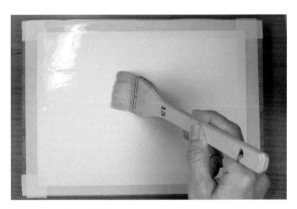

上色前，用排刷將整體打濕。

畫
材
的
併
用

在打濕的紙上加入顏料暈染。
用較粗的筆，加入足量的顏
料。

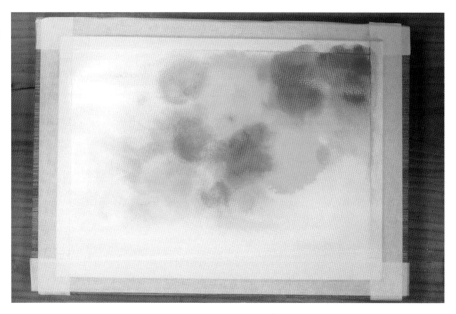

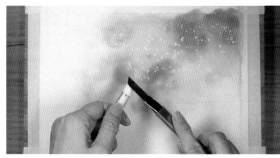

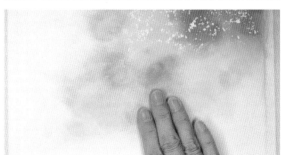

紙張全乾後，運用粉彩的「乾洗法」塗抹上色。
以美工刀將白色粉彩削成色粉，灑在畫面上。接著用手指塗抹
開來。
藉由與顏料柔和的融合，使色塊有往畫面深處退離的感覺。

在描圖紙上畫底稿。

Watercolor & Pastel

水彩與粉彩

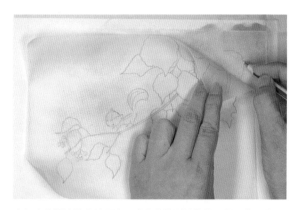

也在底稿描繪的葉片深處,畫上些許別的葉片,呈現出深度。

放上底稿的描圖紙,大致決定好深處的葉片形狀和位置,施以「擦除法」。水彩顏料的葉片會從白色粉彩下方顯現出形狀。請事先做好保護,防止手去磨擦畫面。

這裡先噴灑上一次保護噴膠。

畫
材
的
併
用

對樹枝的形狀、果實和松鼠施行轉印。

將底稿的葉片形狀描到描圖紙上。

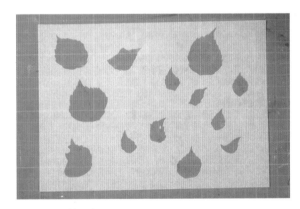

以美工刀切割下來。

將底稿的葉片形狀轉印到描圖紙後切割下來，運用粉彩的「遮罩法」加以繪製。

Watercolor & Pastel

水彩與粉彩

畫材的併用

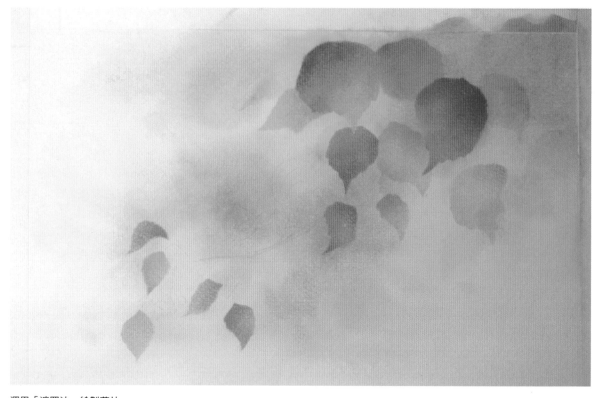

運用「遮罩法」繪製葉片。

用粉彩鉛筆描繪葉脈、樹枝和紅色果實。

調整筆壓強弱，避免畫出均勻一致的線條。

專業插畫家指導的

畫
材
的
併
用

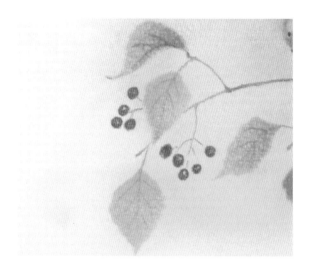

用筆式橡皮擦為樹木的果實加入高光。

在轉紅的葉片上，仔細繪上葉脈。

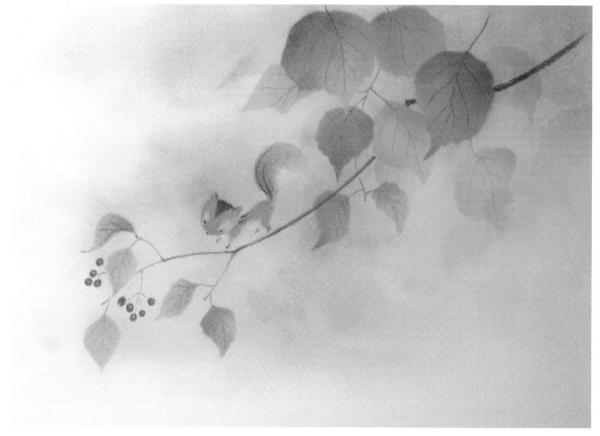

用粉彩鉛筆繪出松鼠就完成了。

Inkstick & Pastel

墨與粉彩

黑色的視覺衝擊

墨色的濃黑與柔和色調的粉彩……是不同性質的兩種畫材，一起使用時，墨色會將色彩美麗的粉彩突顯出來。

此外，墨色的黑能賦予畫面視覺的衝擊。

墨色可以用墨汁，有的話也可以準備墨條和硯台，透過磨墨體驗墨粒子微妙的韻味。

■ 畫材⋯**墨條**
硯台
顏料盤
毛筆
筆洗
水膠帶
畫板
排刷

排刷

墨條和硯台

顏料盤

毛筆

筆洗

專業插畫家指導的

水膠帶

畫板

畫 材 的 併 用

【狐狸】（紙張：Classico中紋紙）

用水膠帶將紙張固定於畫板上。

Inkstick & Pastel

墨與粉彩

在影印紙上打底稿。
將樹木和草模組化，藉由簡單的表現呈現童話風的作品。

磨墨。

POINT

墨的研磨方式

滴一些水在硯台突起處，力道不要太大，慢慢地磨研。動作太急，會使墨粒子崩解，彩度不佳。

將磨好的墨推到硯池中，重新重複前面的動作以增加分量。

磨成濃墨後，用水稀釋成需要的濃度後使用。

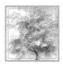

在顏料盤中調製出遠山、近山不同濃度的墨。

畫面整體用水打濕，一邊看著底稿，一口氣用墨繪製出遠山、近山。

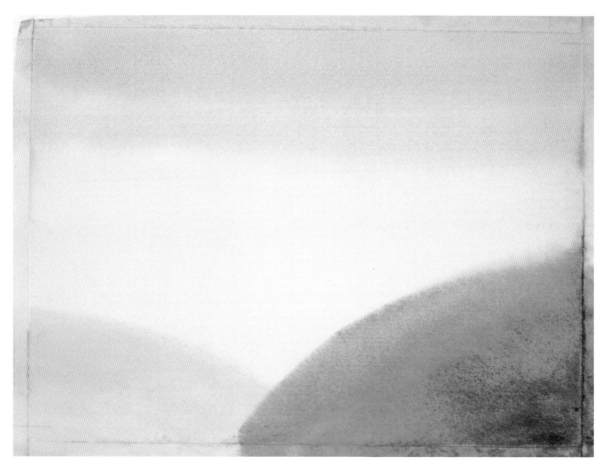

將天空和遠山畫得淡一些，眼前的山畫得濃一些。

畫材的併用

畫
材
的
併
用

等畫面乾後,用墨仔細描繪樹木。請在粗細、大小、濃度上加
入變化。

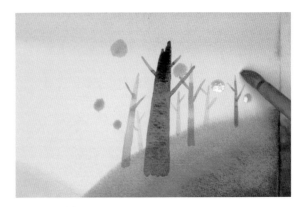

也畫上一些樹葉。

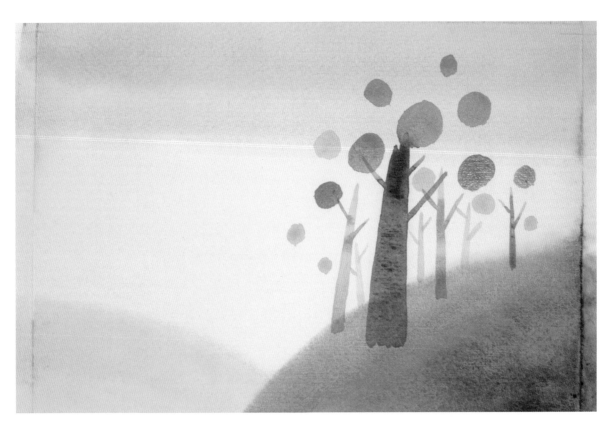

用墨描繪的山和樹林完成了。

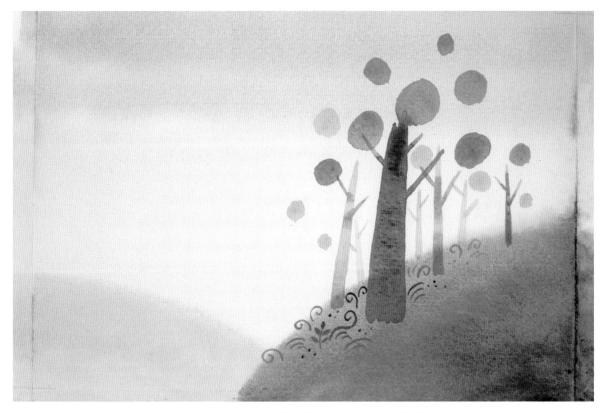

用筆在樹木的根部加入小草。把遠處的草畫淡一點，把前方的草畫濃一點，就能表現出遠近感。

畫 材 的 併 用

用墨線勾勒出狐狸的線描圖。

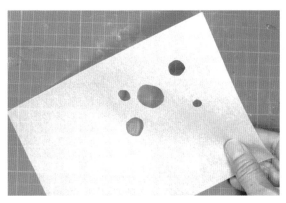

在描圖紙上將表現樹葉的圓形切割下來。形狀不必是正圓形會
比較有趣。
請製作出各種大小的葉片。

Inkstick & Pastel

墨與粉彩

畫
材
的
併
用

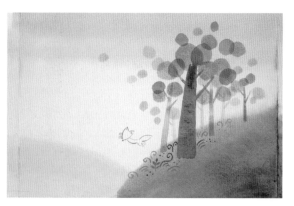

確認墨完全乾透後，運用粉彩的「乾洗法」和「遮罩法」為葉片塗上顏色。

請在顏色上加入變化。用墨描繪的葉片扮演著收斂的角色，使塗上粉彩的葉片顯得更加鮮艷。

樹葉完成了。

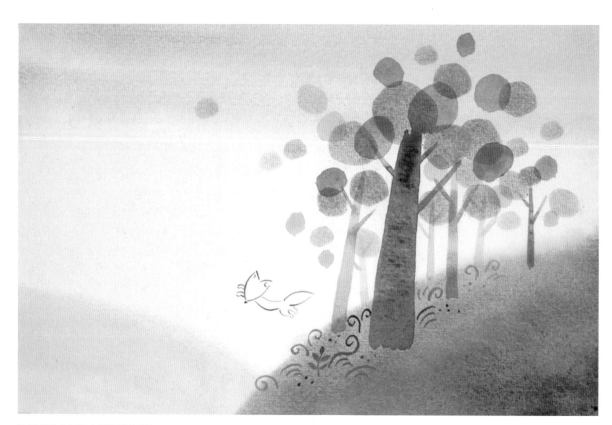

為眼前的山和天空輕輕塗上顏色。
在墨色上做出些微的變化。

專業插畫家指導的

為狐狸塗上顏色。用棉棒把顏色稍微塗出線外，就能呈現毛色柔軟的感覺。

用筆仔細地描繪狐狸的眼睛，就完成了。

畫

材

的

併

用

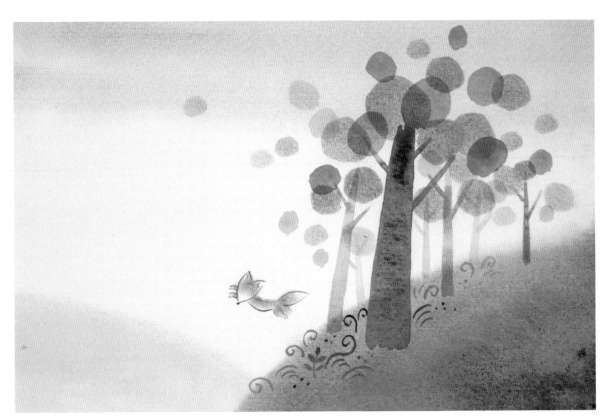

繪本般的插畫完成了。

Gesso & Pastel

打底劑與粉彩

顯色差異的趣味性

Gesso（打底劑）是經常做為壓克力顏料底色的白色塗料。

有助於提升顏料的顯色效果以及增加顏料的附著性。

可以直接塗佈，或是加入少量的水（大約是打底劑的20%）攪拌均勻後再塗抹。

粒子粗細分為微粒子（S）、標準粒子（M）、粗粒子（L）到極粗粒子（LL）。請試著將這個運用在粉彩上。

這裡為了使粉彩有良好附著力，使用了粗糙粒子類型的粗粒子（L）。

將Gesso塗抹在基底材上，施以「乾洗法」。

專業插畫家指導的

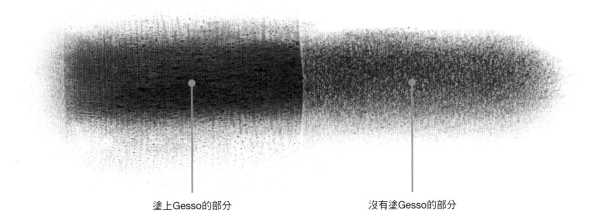

塗上Gesso的部分　　　　　　　　　沒有塗Gesso的部分

在Gesso上面塗上粉彩。左半部的基底塗有Gesso。

也可以在Gesso中混入粉彩的粉末，做為有色基底使用。

在壓克力畫的基底上塗抹Gesso時，忽然想到要是把這個用在粉彩上會變成怎麼樣？

成為開始這個技法的契機。

塗完Gesso後，再塗上粉彩，形狀轉眼間呈現，是一項非常有趣的技法。

那麼，實際以Gesso的有無，利用粉彩不同顏色的呈現來描繪看看吧。

想以幻想的方式表現下雪的故鄉。

■ 畫材…Gesso
　　　　筆
　　　　顏料盤

筆

顏料盤　　　　　　　Gesso

畫材的併用

Gesso & Pastel

打底劑和粉彩

畫 材 的 併 用

【下雪的故鄉】（紙張：KMK肯特紙）

由於Gesso含有水分，所以紙張要先做水裱（將紙張打濕固定在裱板上），或是使用裝配KMK肯特紙的插圖板。

由於插圖板是將紙張黏在厚紙上，所以不需要做水裱。可以用美工刀切割下來。

裝配KMK肯特紙的插圖板

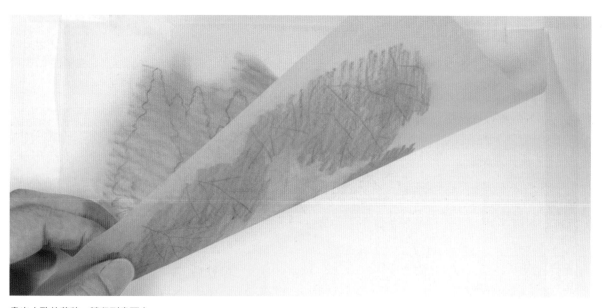

畫出大致的草稿，轉印到畫面上。

完成轉印。
紙張使用施以水裱的KMK肯特紙。

用筆沾取Gesso，塗抹樹木和屋子的牆壁。屋頂和窗戶塗剩下來。為後面的樹林創造出斑駁感，注意不要塗滿。

由於塗上Gesso的部分之後塗上粉彩，顏色會變深從畫面中浮現上來，所以在希望塗深的地方塗上Gesso。

POINT
由於Gesso乾後不會溶於水，所以使用過的筆請立刻清洗。

打底劑乾透後，運用「乾洗法」塗上粉彩。

塗抹時，不必拘泥於形狀，只要在附近塗上一大片顏色，顏色就會依照Gesso的形狀變深浮現上來。在顏色上加入一些變化，避免太均一。

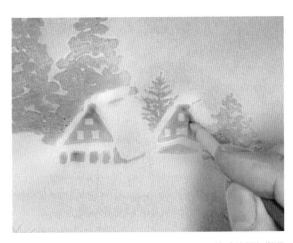

由於沒有在窗戶和屋頂塗上Gesso，所以只有牆壁的顏色變深浮現出來。只是屋頂希望儘可能保留白色，所以用棉花棒塗抹牆壁的部分。使用紙擦筆也可以。

畫材的併用

Gesso & Pastel

打底劑與粉彩

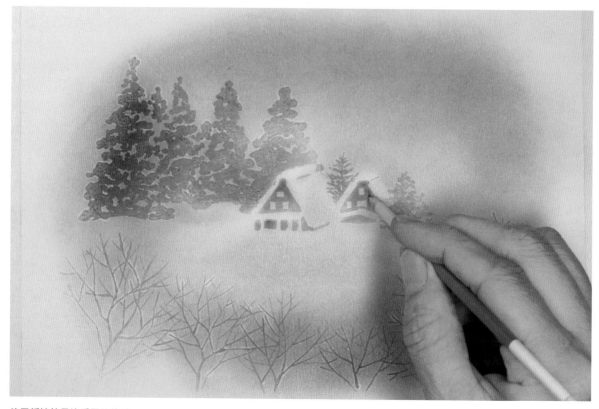

使用紙擦筆暈染房屋的牆壁。

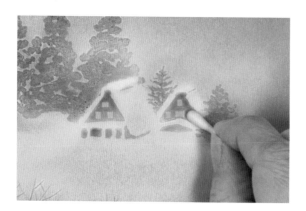

用棉花棒仔細描繪屋子的窗燈。

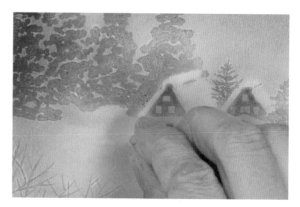

描繪映在雪上的光。首先，運用「擦除法」將顏色擦除呈現白色後，用軟橡皮擦加入光的顏色。

USES TOGETHER

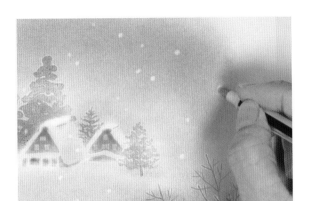

最後讓雪從天而降。運用「擦除法」將遠處的雪畫小一點。

使用Gesso,用筆將眼前的雪畫成大一點。

Gesso乾後,噴灑一次保護噴膠,待其乾燥。之後用棉花棒在眼前的雪繼續塗上粉彩的白,暈染開來。

畫 材 的 併 用

粉彩畫技巧

Gesso & Pastel

打底劑與粉彩

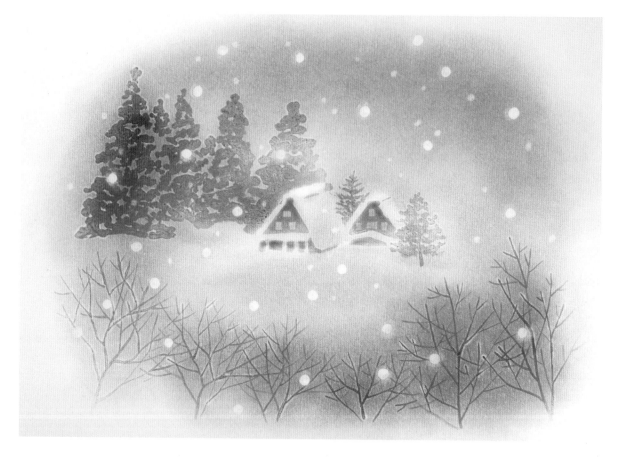

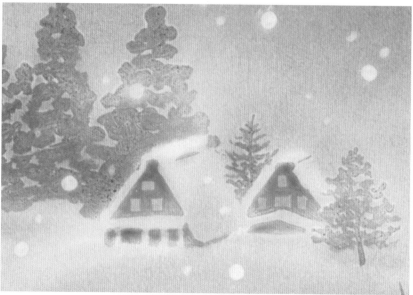

「下雪的故鄉」完成。

專業插畫家指導的

Conclusion

結　語

　　這已經是很久以前的事了，有一次我以粉彩作畫時，一直在旁邊觀看的友人開口了。

　　「我也想像這樣塗塗畫畫看！」

　　簡直就像「我肚子餓死了，妳想吃什麼」那樣迫切。

　　當時，我正在與逐漸逼近的「截稿日」奮戰，友人的眼睛彷彿訴說著「那模樣好有趣！」。是因為作畫中的我臉上閃閃發亮嗎！？（我只是配合畫的內容做出表情而已）

　　當然，幾天後，友人獨自完成了自創畫法的粉彩畫。友人盡情地將喜歡的顏色塗抹在畫面上。

　　這回我在對粉彩技法做各種解說的過程，就像走進森林一樣，還是有新發現、可以下工夫的地方，讓人感到趣味無窮。

　　直到現在，我有時還會想起友人說的那句話——「我想畫畫看」。

　　那樣的心情，在畫畫時或許比什麼都重要。

　　為了讓大家畫出心中想畫的事物，本書說明了我在工作中所使用的技法。

　　來吧！你也塗塗畫畫看！

PROFILE

立花千榮子 (Chieko Tachibana)

插畫家。住在兵庫縣三木市。經手教材、書籍、海報等的插畫。此外,以當地的自然風景為主,用壓克力製作的風景畫、黏土的立體作品等,參與過許多團體展、個展。

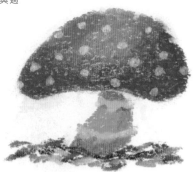

TITLE

愛上和諧舒壓粉彩畫

STAFF

出版	瑞昇文化事業股份有限公司
作者	立花千榮子
譯者	劉蕙瑜

總編輯	郭湘齡
責任編輯	蕭妤秦
文字編輯	徐承義　張聿雯
美術編輯	許菩真
排版	靜思個人工作室
製版	明宏彩色照相製版有限公司
印刷	龍岡數位文化股份有限公司

法律顧問	立勤國際法律事務所　黃沛聲律師

戶名	瑞昇文化事業股份有限公司
劃撥帳號	19598343
地址	新北市中和區景平路464巷2弄1-4號
電話	(02)2945-3191
傳真	(02)2945-3190
網址	www.rising-books.com.tw
Mail	deepblue@rising-books.com.tw

本版日期	2021年3月
定價	350元

ORIGINAL JAPANESE EDITION STAFF

編集協力	vaovao company
デザイン・制作	Imperfect
	株式会社 明昌堂

國家圖書館出版品預行編目資料

愛上和諧舒壓粉彩畫 / 立花千榮子著 ; 劉蕙瑜譯. -- 初版. -- 新北市 : 瑞昇文化, 2020.10
112面 ; 21 X 25.7公分
ISBN 978-986-401-442-2(平裝)

1.粉彩畫 2.繪畫技法

948.6　　　　　　　109013667